高等院校艺术设计类基础课规划教材

图 形 创 意

韩佩妘 主 编
张 倩 汪顺锋 副主编

清华大学出版社
北京

内 容 简 介

本书通过概念的理论阐述、经典案例的分析和相关课题的实训，由浅入深，循序渐进地将理论转化为实践，为读者呈现清晰的阅读与学习过程，适合视觉传达设计、产品设计、工艺美术设计、服装设计等专业学生学习。

本书由五章构成：第一章引导入门，意在讲述图形创意"是什么"与"为什么"的问题；第二、三章分别从"表现手段"与"思维方式"的角度分析图形创意可以"如何做"；第四章通过赏析图形创意在不同设计领域的应用，让学生了解图形创意使用的广泛性及对生活的美化作用；第五章探索图形创意跨学科研究的可能性，如传统工艺美术、观念艺术、哲学等学科领域的借鉴意义，开启学生的创新创意思维。

本书内含精彩的案例及丰富的图片，以图文结合的方式贯通全文，可供高等院校、高职高专及广大艺术爱好者学习使用。

本书封面贴有清华大学出版社防伪标签，无标签者不得销售。
版权所有，侵权必究。举报：010-62782989，beiqinquan@tup.tsinghua.edu.cn。

图书在版编目(CIP)数据

图形创意/韩佩妘主编.—北京：清华大学出版社，2019（2024.9重印）
（高等院校艺术设计类基础课规划教材）
ISBN 978-7-302-53396-2

Ⅰ.①图… Ⅱ.①韩… Ⅲ.①图案设计—高等学校—教材 Ⅳ.①J51

中国版本图书馆CIP数据核字(2019)第172652号

责任编辑：姚　娜　刘秀青
装帧设计：刘孝琼
责任校对：王明明
责任印制：宋　林

出版发行：清华大学出版社
网　　址：https://www.tup.com.cn, https://www.wqxuetang.com
地　　址：北京清华大学学研大厦A座　　邮　编：100084
社 总 机：010-83470000　　邮　购：010-62786544
投稿与读者服务：010-62776969, c-service@tup.tsinghua.edu.cn
质量反馈：010-62772015, zhiliang@tup.tsinghua.edu.cn
课件下载：https://www.tup.com.cn, 010-62791865

印 装 者：北京嘉实印刷有限公司
经　　销：全国新华书店
开　　本：190mm×260mm　　印　张：11.5　　字　数：280千字
版　　次：2019年7月第1版　　印　次：2024年9月第7次印刷
定　　价：48.00元

产品编号：083759-01

Preface 前言

近十几年来，图形创意设计是备受我国艺术设计界青睐的热门设计课程，并且也将图形训练作为平面设计基础教学的第一课。有学者也曾这样讲道："语言对思维的无能之处，恰是图形的有为之始。"可见，图形具有语言所不具备的更加有效的"表情达意"的作用。美国加利福尼亚州立大学传播系教授保罗·M. 莱斯特在其著作《视觉传达形象与信息》中指出："图形形式使得视觉信息的生产、表达和接受都更加便捷，它将不同类型的视觉材料以及视觉形象的创造者和接收者连接在了一起，受其视觉信息影响的人数之巨大，在大众传播领域可谓史无前例。"毫不夸张地说，在信息爆炸的现代社会，充满趣味又新奇的创意图形已经成为各个领域视觉传达的重要表现手段，用以抓住读者的眼球，准确地传达讯息。

本书运用简练的语言，结合国内外大量的优秀图形创意作品，讲述图形的概念及其溯源、图形的表现方式；解析图形创意思维及相关原理；赏析图形创意的应用；并通过图形创意的实验性教学和各章节的经典链接、学生作业等板块引导学生培养丰富的想象力、敏锐的观察力、形象化思考的能力，激发学生开拓创新的思维。

本书由重庆大学城市科技学院韩佩妘担任主编，四川美术学院张倩、重庆大学城市科技学院汪顺锋担任副主编。本书在编写过程中，得到了四川美术学院严弢、陈灿廉，重庆大学城市科技学院陈向峰对书稿前期工作的支持与帮助，在此一并感谢！此外，虽然本书综合了作者多年来的教学理论与实践经验，但由于作者的水平有限，书中部分图片的引用，包括作品名称与设计师名字未能明确标明，书中未尽之处敬请各位学者、专家、同学们指正！

最后，引用瑞士图形设计大师赫夫曼的话来开启本课程的学习："让每个人学会理解和应用图形设计形式，已成为我们时代教育的迫切需要。"

编　者

Contents 目录

第一章 图形创意的概念和基础 ………… 1

第一节 图形和图形创意
一、图形的概念 ………………………… 2
二、图形创意的概念 …………………… 3

第二节 图形的起源与发展
一、图形的起源 ………………………… 4
二、图形的发展 ………………………… 7

第三节 图形的功能与传播的意义
一、图形的功能 ………………………… 9
二、图形传播的意义 …………………… 11

第四节 经典链接
一、毕加索 ……………………………… 14
二、达利 ………………………………… 17

第二章 图形创意的表现方式 ………… 19

第一节 异影 …………………………… 22
第二节 共生 …………………………… 25
一、轮廓共生 …………………………… 25
二、正负共生 …………………………… 27

第三节 同构 …………………………… 30
一、肖形同构 …………………………… 33
二、异质同构 …………………………… 36
三、显异同构 …………………………… 37
四、置换同构 …………………………… 39

第四节 拼贴 …………………………… 44
一、拼贴组合 …………………………… 45
二、蒙太奇 ……………………………… 47

第五节 解构与断置 …………………… 49
一、解构 ………………………………… 49
二、断置 ………………………………… 51

第六节 维变 …………………………… 53
一、平面混维 …………………………… 53
二、立体混维 …………………………… 54
三、综合混维 …………………………… 56

第七节 经典链接 ……………………… 59
一、福田繁雄 …………………………… 59

二、冈特·兰堡 ………………………… 62
三、M.C.埃舍尔 ………………………… 64

第三章 图形的创意思维 ……………… 69

第一节 创意思维的概念 ……………… 70
第二节 创意思维的特征 ……………… 72
一、求异性 ……………………………… 72
二、跳跃性 ……………………………… 73
三、综合性 ……………………………… 74

第三节 创意思维的方式 ……………… 75
一、发散思维 …………………………… 75
二、收敛思维 …………………………… 76
三、逆向思维 …………………………… 78
四、虚构思维 …………………………… 81
五、综合性思维 ………………………… 82

第四节 创意思维的过程 ……………… 83
一、联想的定义与方式 ………………… 84
二、联想的种类 ………………………… 88
三、想象的定义 ………………………… 95
四、想象的方式 ………………………… 96

第五节 思维导图 ……………………… 100
一、创意思维导图的特征 ……………… 100
二、思维导图的训练步骤 ……………… 101

第五节 经典链接 ……………………… 106
一、马克斯·恩斯特 …………………… 106
二、雷尼·马格利特 …………………… 108

第四章 图形创意的应用与赏析 ……… 109

第一节 图形创意在视觉设计中的应用 … 110
一、图形创意在书籍装帧设计中的应用 … 110
二、图形创意在标志设计中的应用 …… 113
三、图形创意在包装设计中的应用 …… 115
四、图形创意在平面广告设计中的应用 … 120

第二节 图形创意在产品设计中的应用 … 124
第三节 图形创意在服装设计中的应用 … 126
第四节 经典链接 ……………………… 130

目 录 Contents

　　一、三宅一生 ... 130
　　二、吕敬人 ... 133
　　三、杉浦康平 ... 136

第五章　图形创意的实验性教学 143

第一节　现代艺术风格对图形创意的影响 144
　　一、立体主义 ... 145
　　二、未来主义 ... 146
　　三、达达主义 ... 147
　　四、超现实主义 ... 148
　　五、波普艺术 ... 149
第二节　经典链接 ... 151
　　一、包豪斯早期图形设计 151
　　二、民族风格的现代图形 152

第三节　哲学、观念艺术与图形设计 153
　　一、西方哲学与东方哲学 153
　　二、观念艺术 ... 156
第四节　中国传统民俗图案与图形设计 157
　　一、民俗图案的概念以及发展 157
　　二、民俗图案类型 159
第五节　经典链接 ... 168
　　一、陈幼坚 ... 168
　　二、吕胜中 ... 170
　　三、靳埭强 ... 172

参考资料 177

后记 178

第一章

图形创意的概念和基础

教学目标

通过讲述图形的概念、起源、发展，让学生掌握图形创意的概念和基础，从而更好地进行图形创意设计。

掌握图形的概念，了解图形的发展过程。

多媒体教学。

四课时。

创意图形的鉴赏。

第一节 图形和图形创意

一、图形的概念

"图形"在日常生活中是指通过描绘而形成的具有某些意义的视觉形象。在《现代汉语词典》中，"图形"被解释为"在纸上或其他平面上表现出来的物体的形状"。在英文中，"图形"被称为graphic，其来源于拉丁文graphicus和希腊文graphikas，是指"书画刻印的作品，或是说明性的图画，可复制的艺术品，具有极强的传播性"。图形不仅是一种视觉形象，更是一种视觉符号，可分为象征符号，如家徽、国徽、商标等；指示符号，如交通标识、公共场所标识、专用标识(服装、包装上

的图标）；绘画性符号，含有思想性寓意的抽象或具象的图形。其目的是借助具有审美趣味的具体视觉形式向接受者表达某种观念或思想感情，具有极强的目的性。

与听觉语言(人类使用的自然语言)不同，图形是一种视觉语言，作用于人们的眼睛、视觉器官。如果说听觉语言是对思想情感直白的表达，那么我们就可以说图形是对思想情感的含蓄表达，它需要接受者的想象与思考来达到设计者传播信息的意图。我们生活在一个快速消费的时代，图形比文字更具有交流上的便捷性，可以跨越地域、民族、语言的限制，所以它发挥着越来越重要的表情达意的作用。

二、图形创意的概念

图形创意是在研究图形的基础上加以创意思维的设计活动，即视觉传达设计。图形创意不等同于美术作品创作，美术创作主要是艺术家自身情感化的个性表达，而图形创意则要求设计师着眼于让信息以图形的方式进行传达，获得大众广泛接受的效果。因此，图形是图形创意的来源和基础，在图形创意中，图形是创意思维的载体，也是设计师传递信息的工具。图形是创意的基础与手段，"创意"是核心，是设计师通过实践，根据社会表象，应用艺术思维分解、打散、重组在头脑中形成视觉意象，并采用一定的艺术语言具体表现出的可供人感知的视觉形象，是一种创造性的行为活动。由此可以看出，图形的独特性魅力在于创新，故一个简洁明确而富有创新性的设计是图形的生命力。

如图1-1与图1-2所示的招贴设计，设计师运用创意手法塑造出新颖的画面，植物、乐器与椅子同构，巧妙地表达了海报信息。

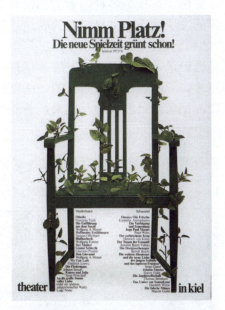

图1-1 为德国基尔市剧院设计的招贴《请坐，今年的戏剧节又来了！》/霍尔戈·马蒂斯(Holger Matthies)

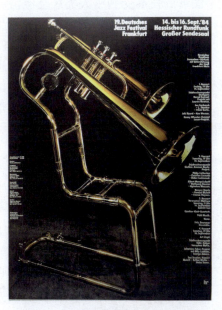

图1-2 法兰克福爵士音乐节招贴/金特·凯泽(Gunther Kieser)

第二节 图形的起源与发展

一、图形的起源

远古时期的岩洞壁画、图腾纹样等原始图形符号可以看作是最早的图形，这些原始图形不仅是为了满足现实的生存需求，同时还象征着图腾崇拜，以用于记载事实、表情达意、传播信息等目的(如图1-3和图1-4所示)。最初人们在岩壁上刻画图案，是为心中的精神与信念找到寄托，而并不是为了装饰的目的，因此，图形便具有了强烈的实际目的。在人类的文化传播史中，图的产生先于文字。早期的象形文字，作为最初记录和传递信息的手段，是在描摹客观事物、基于表达抽象概述的原则上产生的，也属于图形的一种表现形式。这种早期的图画形式不断发展、分化，演变为几种不同的发展趋势：①日益抽象化，图像的描绘由具象形态转变为抽象形态，以点线的变化构成的组合来表示某种具有特殊意义的文字(如图1-5所示)；②信息传递的实用功能逐渐褪去，形成了满足精神需求，具有情感价值和审美价值的绘画艺术；③图画的装饰作用不断增强，并大量在生活中使用，这一分支创作出的图形，遵循形式美的法则，描绘的形态或具象或抽象(如图1-6所示)；④设计语汇，图形、标志符号作为视觉形象语言都以传达信息为目的并采用美学原理，同时兼用传播学、符号学的方法，运用象征、夸张等的创意手法表情达意(如图1-7所示)。

图形的发展受到了人类社会经济、政治、文化、科技等多种因素的制约与影响，从稚嫩的雏形，经历了演变与传承，如今图形的发展呈现出多样成熟的表达趋势，同时又与艺术、哲学等错综交融，形成丰富多样的视觉语言(如图1-8所示)。

图形符号的产生早于文字，所以也就更早地记录了人类历史的发展。早期的图形源于人类认识自然和改造世界的需要，包括甲骨、彩陶、洞穴壁画上的一些稚拙的符号。早在原始社会，人类就开始以图形为手段，记录自己的活动及成果，并能够使用图形达到沟通和交流、表达自己的情感的目的。

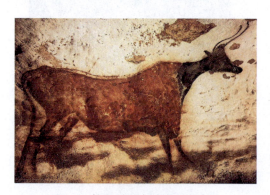
图1-3　拉斯科洞穴壁画《野牛》

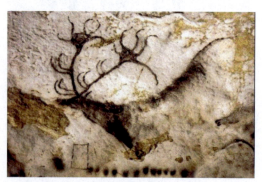
图1-4　拉斯科洞穴壁画《野鹿》

(a) (b)

图1-5 象形文字

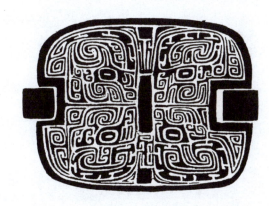
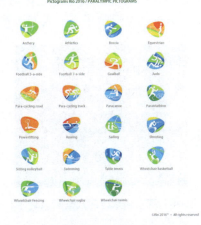

图1-6 云雷纹 图1-7 里约奥运会运动项目图标

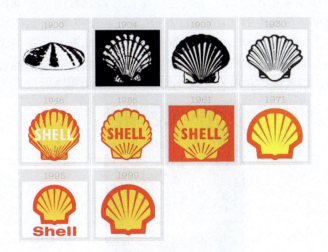

图1-8 壳牌标志演变

在人类社会发展的历史中，图形的印记随处可见。

例如，西班牙阿尔塔米拉洞穴壁画(如图1-9所示)，亦称史前西斯廷小教堂。洞穴壁上牛的形象是当时人类艺术创作的结晶，这一形象被人们赋予了特殊的意义。人们认为，当牛的形象越逼真时，他们越具备控制真实动物的能力，有些学者将这种行为称作巫术，或交感巫术，是一种无意识的审美创作活动，而类似牛这样的图形则被称为巫术符号。

中国新石器时代彩陶遗址仰韶文化出土的半坡彩陶上所描绘的鱼、鹿、蛙等图形，也是早期图形符号的代表。如图1-10所示，西安半坡出土的人面鱼纹彩陶盆，卷唇圜底，人面鱼纹饰于盆的内壁，图形不论从整体看还是分部分观察，都与"鱼"有密切的关系，寄托了原始人类"寓人于鱼"的美好寓意。人面以圆形呈现，眼睛部分涂上黑色或白色的三角形，两耳部分作对称向上弯勾状或者用两条小鱼来装饰，嘴角由两条相交的直线组成，两边各饰一条小鱼，在鱼的周身用短线或小点装饰，在人面的头部装饰部分反映了当时人们的发式状况。

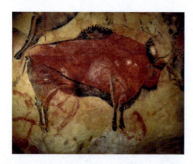

图1-9　阿尔塔米拉洞穴壁画《野牛》

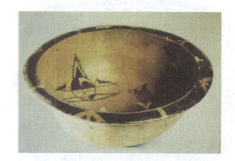

图1-10　人面鱼纹盆

原始人类用图形来交换想法、传递消息，创造的蕴藏着丰富寓意的图形历经数千年并留存至今，较晚于图形出现的文字使得信息能够跨越时间与空间的阻碍，实现广泛而准确的传播效果，使人类的文明得以传承和发展。如甲骨文(如图1-11所示)是现存中国最古老的刻在龟甲上的文字，是已知汉语文献的最早形态，是记录自然、表达情感、信息传播、满足祭祀需求的一种极其重要的表现方式。从现代的设计来看，文字也是一种设计图形，所以我们将甲骨文视为早期人类创作的图形。

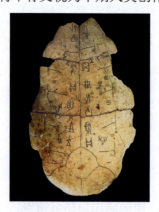

图1-11　甲骨文

二、图形的发展

图形在古代主要以传统纹样的形式存在，新石器时代以后，图形在人们生活用具中承担着装饰风格的作用，例如，新石器时代彩陶的人面纹、螺旋纹、鱼纹、蛙纹、折线纹等；商代特有的兽面纹、夔纹等，而且鸟纹、环带纹等开始盛行；图形在春秋战国时期表现在青铜器上主要有蟠螭纹等。每个朝代均有其代表性装饰纹样，展示出时代的审美艺术特征，如秦汉时期卷云纹和菱形纹开始流行；受到佛教思想影响的六朝时期在青瓷上常雕刻莲花纹和忍冬纹，也是我国最早出现的植物纹样；隋唐时期经济鼎盛，在艺术风格上追求繁、满，代表纹样有以花朵、斑点或者几何纹样进行装饰的宝相花；宋代亦被称为"瓷的时代"，我国瓷器达到空前繁荣，这一时期图形常以植物和花朵作为样式出现；元代的装饰以花纹的变形为主要表现形式；明朝的装饰花纹主要有缠枝牡丹；清代无论在器型、形制还是图形上，都走向烦琐堆饰的风格。

图形的发展并不是孤立进行的，而是与人类社会历史的演进休戚相关。随着图形的进一步发展，其形式也变得愈加多样化，各种标识、标记、符号、图样也应运而生。如"太极图"是流传至今的中国典范图形(如图1-12所示)，在我国民间还出现了多种多样、形式丰富的吉祥图形，如双喜(如图1-13所示)、四喜(如图1-14所示)、连年有余(如图1-15所示)、五福捧寿(如图1-16所示)等，同时，印刷术和造纸术的诞生也为实现图形信息的广泛传播与流传提供了条件。

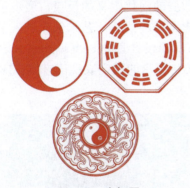

图1-12 太极图

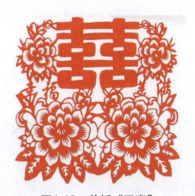

图1-13 剪纸"双喜"

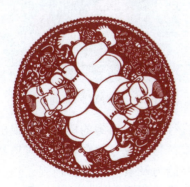

图1-14 剪纸"四喜娃娃"

图1-15 年画连年有余

图1-16　五福捧寿

到了20世纪60年代，图形设计的发展在很大程度上受到了现代艺术、技术与科学的影响，开始日趋成熟并完善。图形不论是在概念还是形式上都得到了极大的丰富与发展：理论方面，图形设计受到了符号学的影响；在实践上，现代艺术运动如野兽派、表现主义、立体派、未来派、达达主义、超现实主义、风格派、至上主义、构成主义、波普艺术等都为图形创意带来了思维上的启发(如图1-17和图1-18所示)。自20世纪60年代以来的后现代主义是对理性的、非黑即白的现代主义的反叛，展示了一种漫不经心的游戏性，使设计具有了人文主义、历史文脉的情感，艺术创作进入了一个较为轻松、自由的时代。图形创意汲取了现代艺术的设计理念、意识形态、表达技巧，使图形成为新颖的、最有活力的、能够有效传达信息的视觉表现语言(如图1-19～图1-22所示)。

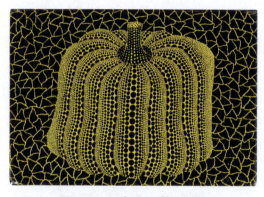

图1-17　《南瓜》/草间弥生

图1-18　《野菜》/草间弥生

人类从原始社会开始对自然现象及其中的事物进行忠实而拙劣的模仿，展现出纯朴真挚的感情，到奴隶社会逐渐变为抽象的叙事图像，再到现代社会表现在对自然规律的把握之上。随着人类生产力的不断发展，更加有能力及条件对光影透视、焦点透视、散点透视等自然法则进行透彻的探究，从而不断增强图形创造的能力。现如今人们开始利用科学技术的成果如摄影、网络、数字图像技术等，自由地创作设计作品，

而无论采用何种科技成果，都展示出人类对图形表现长期以来的关注和乐此不疲的探索。

图1-19　人与自然/侯楠山

图1-20　The Wardrobe(衣橱)公益广告/Giovanni Martinez

图1-21　施华蔻洗发露广告/Kipling Phillips

图1-22　ROYAL GURDIAN(皇家卫士)锁芯系统系列广告/Takashi Miyake

第三节　图形的功能与传播的意义

一、图形的功能

图形作为现代信息传播中的特殊文化载体，是具有说明性的图画形象，具有国际化的视觉语言特征，能够表达与传播比语言更为丰富多样的信息。在人们获得的信息当中，有高达60%的信息是来自视觉的接收，所以图形在我们的日常生活中变得格外有意义。现代社会具有信息化的特征，人们的内心感情和思想观点可以运用图形语言的方式充分地表达并进行交流，图形设计的主要功能和首要任务也就因此而产生：充分、准确地传递信息。所以，掌握图形创意的方法与思维是必不可少的。

现代科学技术的创新发展促使视觉语言的表达形式更加多样化，并受到大众审美

观和消费观的影响，而具备了不同以往的时代性特征。显然，图形创意设计以传递信息为首要目的，这就要求设计师创意设计出的图形必须传达准确的信息，并且在视觉形式新颖、形象简洁、易记的同时，又具有审美特征和强烈的艺术美，能足够引起接收者的注意，使观者可以在设计作品中体会到设计者巧妙的构思，享受视觉形式的审美性、趣味性。图形符号具有直观性、生动性、概括性的特征，是文字所不兼备的，因此，图形具有独特的文化认知意义和象征意义。如图1-23所示，将烧水壶与安全帽同构，水在一定温度内不会沸腾，而人在安全帽的保护下增大了安全系数，提醒人们安全才是最好的，巧妙地设计出了安全帽的广告。如图1-24所示，设计师以人们熨烫衣服时想要达到的效果为设计切入点，将衣服使用上浆液熨烫后与未熨烫的部分对比呈现，表达上浆液使衣服平直的效果。图1-25是用一种自然现象直接唤起"保护大自然"的环保意识。如图1-26所示，润滑剂的功能是减少机械设备各部分之间的摩擦阻力，让器械运行更灵活，K-Y牌将齿轮裸露在外，以静态的方式展示产品的效果，将产品信息表达出来。如图1-27与图1-28所示，其设计采用图文结合的方式，将图形的直观性、生动性与文字的准确性相结合，给予读者一种明确的信息。

图1-23 安全才是最好的——安全帽广告/朱宗明

图1-24 一种熨烫衣上浆液的系列广告/Nikos Palaiologos

(a)　　　　　　　　　　　　　　(b)

图1-25 关于环保的公益广告/Robert Krause

图1-26　K-Y牌润滑剂广告/Keka Morelle

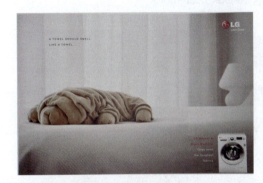

图1-27　LG洗衣干衣机广告/Rui Branquinho

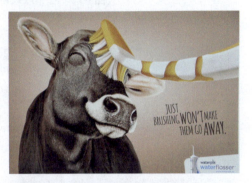

图1-28　电动水牙线器系列广告/Jan Leube

二、图形传播的意义

在传媒业迅猛发展的今天，图形作为工具性语言在现代媒体中发挥了至关重要的作用，甚至在信息传播的过程中起到了决定性的作用。相对语言文字而言，图形更能广泛地被不同文化水平层次的人所接受。图形与受众的喜好、需求、品位、欲望、梦想、风俗、忌讳等因素有关，它会直接影响人们的意识形态和精神层面。所以，图形传播能使人们获取信息，从中实现与设计师思想情感的交流，明白其意图的同时又以其艺术导向性功能表现出独特的审美特征，不断丰富人们的审美经验与心理感知。

从人类诞生开始，图形就以各种方式传承与沉淀。在图形发展的初期，图形便将各种信息传播形态如语言、象征符号、文字、绘画等融为一体，承载着传递信息的使命。而在现代社会中，图形信息更是通过各类快速便捷的通讯方式充分融入人类生活。在爆炸式的信息社会中，图形将繁杂的符号语言组合起来，使人们享受着图形带来的传播交流的便利。伴随着信息技术日新月异的发展，图形愈加显现出数字化、信息化的特征，可以跨越时间与空间，使人类更加方便快捷地进行无障碍的表达与交流。尤其是平面广告设计，通过图形的视觉冲击力，辅以文字的点缀性表述，更能获得宣传品牌及产品的效果，如图1-29～图1-34所示。

(a) (b)

图1-29　松下吹风机广告/Keisuke Tanimura

(a) (b) (c)

图1-30　以色列电台系列广告：为更好听的音乐打开你的耳朵/Dror Nachumi

(a) (b)

图1-31　多层次才会深层次/枯木

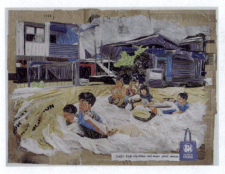
(a)
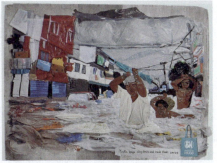
(b)

图1-32　环保公益广告/Leigh Reyes

(a)

(b)

(c)

图1-33　印度辣椒广告/Priti J Nair

(a)

(b)

(c)

图1-34　防晒霜广告/Jaime Duque

第四节 经典链接

一、毕加索

巴勃罗·毕加索(西班牙语Pablo Ruiz Picasso，1881—1973年)，简称毕加索，西班牙著名画家、雕塑家，法国共产党党员，和乔治·布拉克同为立体主义的创始者。毕加索是20世纪现代艺术的主要代表人物之一，遗世的作品达2万多件，包括油画《卡思维勒像》(如图1-35所示)，《格尔尼卡》(如图1-36所示)，《毕加索自画像》(如图1-37所示)，素描自画像(如图1-38所示)，拼贴作品《藤椅和静物》(如图1-39所示)，将简单的几何图形进行分解，以同构或者拼贴组合的方式，采用不同种类的艺术表现方式，完成其心中情感的表达。

如图1-40所示，是毕加索于1907年创作的《亚维农的少女》，经过多次修改，历时1年左右完成的这幅作品开启了立体主义的征程，是一幅具有里程碑意义的著名杰作。画面由五个裸女和一组静物构成，颇有形式主义的风格。这幅作品是毕加索艺术旅程中的标志性转折点，同时也是西方艺术史历史性突破的里程碑。画面左边的三个裸女形象，具有些许古典人体型的特征；右边两个裸女无论从面部表情还是形体动作上来看，都与左边三个形象大相径庭，狂野，具有原始的美感。在毕加索的油画中，颠覆了我们所认为无论是整体画面还是画中人物应该具有的比例美感、完整性与连贯性。

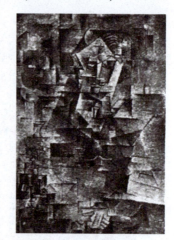

图1-35 《卡思维勒像》

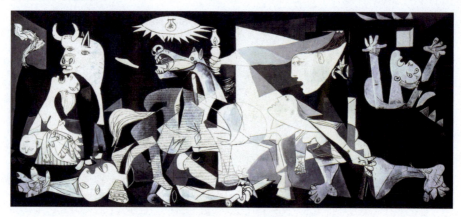

图1-36 《格尔尼卡》

如图1-41所示，《哭泣的女子》画面看上去是眼睛、鼻子、嘴巴错乱组合而成的面部，各个面部器官乃至面部轮廓都被扭曲、分割，展现了毕加索立体主义时期的创

作风格，再融入超现实主义的特点，表现出战争时期人们痛苦无助、社会充满扭曲与苦难的境况，这就是图形表情达意的作用，蕴含着艺术家丰富的思想情感。

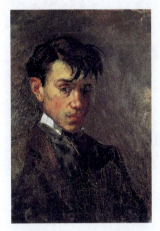

图1-37　《毕加索自画像》

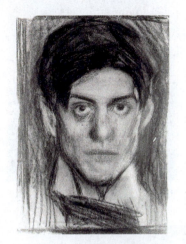

图1-38　素描自画像

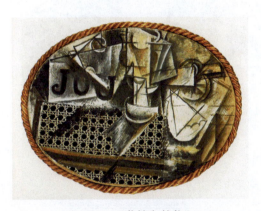

图1-39　《藤椅和静物》

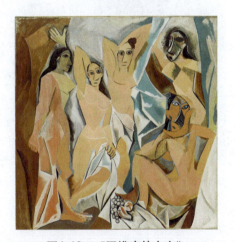

图1-40　《亚维农的少女》

20世纪20～30年代，毕加索结识达利，开启了超现实主义创作阶段。47岁的毕加索与一位长着一头金发、体态丰满、容貌美丽的17岁少女初次相遇，从此，这位妙龄少女便成了毕加索的热恋情人和专职绘画雕塑模特儿。如图1-42所示，作品《梦》表现了毕加索对精神与肉体完美结合的追求，打破了古典美学和正常的透视与结构，将画面重新整合。这并不是纯美学的作品，而是走向理性与抽象，将物体重新构成、组合，带给人更新更深的感受。

毕加索是少数能在生前"名利双收"的画家之一。1901年6月24日，毕加索的作品首次在巴黎展出。毕加索是一个全方位发展的艺术家，还创作出一系列陶瓷及雕塑作品，如图1-43～图1-45所示。

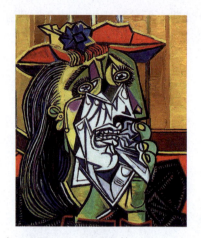
图1-41 《哭泣的女子》

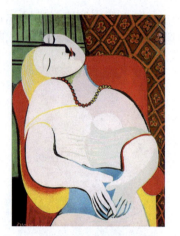
图1-42 《梦》

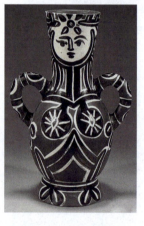

(a) (b) (c)

图1-43 陶瓷作品

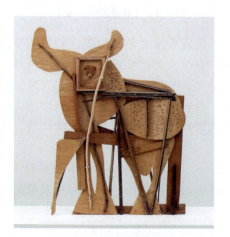

图1-44 雕塑公牛 图1-45 理查德·J·达里中心大型地标性雕塑模型

二、达利

　　萨尔瓦多·达利是20世纪超现实主义画派的著名大师，常常游走于梦境与艺术的主观世界之中，热衷于将幻觉的形象变成客观并令人震撼的形象。在他的梦幻世界里，常常出现一些稀奇古怪、不合情理的形态。他经常将常规事物进行并列、扭曲、变形，以此创造出一个个荒诞的视觉画面。在这些谜语一般的意象中，他最负盛名的作品是《记忆的永恒》(如图1-46所示)，在平静得可怕的风景衬托下，停留着一只柔软易曲、正在熔化的钟——时间似乎在这一刻凝固了。达利将怪异梦境般的形象与卓越的绘图技术惊奇地结合在一起，批判了现实世界中的荒诞、恐怖与扭曲。他通过种种独特的潜意识符号深刻地诠释了自己的梦境，他所塑造的这些图形符号已经不再是单个事物本身，而是被赋予了特殊意义。达利的绘画手法为图形创意提供了一个很好的借鉴，从普通生活中寻找艺术的素材和灵感，以丰富的想象力重组生活物象。如图1-47所示，该作品是在《记忆的永恒》基础上创作完成的，画面更加迷离虚幻，展示出达达主义荒诞的艺术风格。如图1-48所示，这幅《内战的预感》，达利通过夸张变形的手法，创作出怪诞且不可思议的画面，预示着战争的恐怖和人类灾难的来临。利用这些梦幻般的画面，艺术家无声地批判了战争给人类带来的痛苦，以独特的图形符号创作出了艺术史上的经典之作。以达利为代表的超现实主义画派把外观世界与内心世界的墙拆卸，使这两个世界融合为一。如图1-49所示，作者想表达的物象是一个混合体，模仿狮身人面像，表达了艺术家的主观情感。如图1-50所示，光刚刚撒在沙漠上，巨头就已经沉沉入睡。像是充气的皮囊，巨头被拐杖支撑着，维持着飘浮的假象，纤细的拐杖使这勉强的平衡显得岌岌可危。这气球般不能飘起的巨头，沉浸在噩梦般的失眠中，挥之不去，痛苦万分。

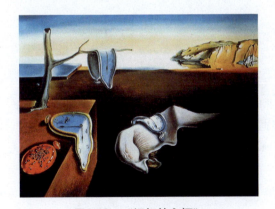

图1-46　《记忆的永恒》

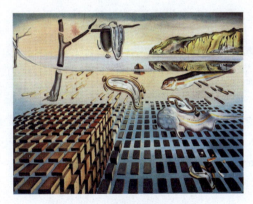

图1-47　《蜕变的永恒的记忆》

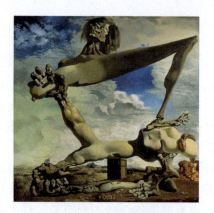
图1-48 《内战的预感》

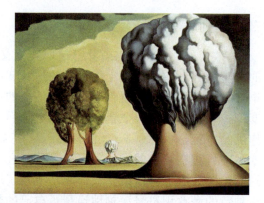
图1-49 《比基尼岛的斯芬克斯》

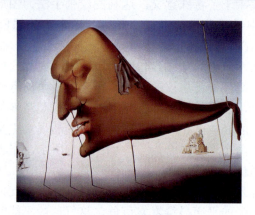
图1-50 《睡眠》

作业名称：创意图形的鉴赏。

训练目的：通过训练，使同学们了解图形的特点、作用及广泛应用，提高艺术欣赏能力，从而对本课程的基本内容及指导思想有一个概括的认识。

作业要求：通过书籍或网络查找至少20幅经典的创意图形案例，以PPT的形式演说对每个图形的认识与鉴赏。

第二章

图形创意的表现方式

教学目标

通过讲述创意思维的六种构成形式及分析经典案例,让学生灵活掌握各种构成方法,从而更好地进行图形创意设计。

重点掌握异影、共生、同构、拼贴、结构与断置、维变的构成方式,通过对构成思维的分析,使学生更直观地了解构成形式在图形中的作用,并能灵活应用于设计当中,增强专业表达能力。

多媒体教学与课堂练习。

十六课时。

本章节共有两个课题训练,结合节点进行相应的训练,辅助学生吸收课堂所讲授的知识,在加深记忆的同时将技巧灵活运用到设计实践当中,从而实现教与学结合的教学目标。

在我们的生活当中,充满了引人注意、活泼有趣的视觉元素和图像,而我们的创意图形则源于复杂多样的设计思维和构成方式,所以设计师在赏析经典作品的同时,要学习一定的构成技巧,并进行总结与新的尝试,创作出更新奇又大胆、简洁而明确的图形形态,不断吸引人的眼球,表达出图形存在的价值。

在图形创意时,我们可以利用图形表达中具有的构成方式、规律及语言,从图形的内在规律即组成形式着手,剖析图形的内在变化,设计实践中在分析规律、掌握规律的基础上,将自己的想法、情感与态度有效地传达给观者。现在,随着人们观念以及现有媒介的发展,如何更加快速有效地传达自己的意图是值得每一个设计师深入思

考的问题，但技巧规律是最基本的生存技能。

如图2-1所示，作品运用置换的创意手法，将上下眼睫毛分别置换为四种不同的事物，表达了大众汽车的自动警报系统能够让人保持清醒。

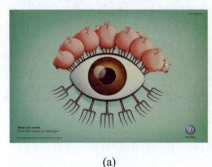
(a)

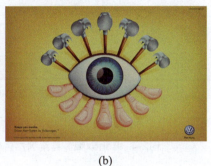
(b)

图2-1　大众汽车驾驶警示系统广告设计/贝纳兹·帕克拉维什(Behnaz Pakravesh)

如图2-2所示，冈特·兰堡将头发置换成猫头鹰，与人物的卷发同构在一起，创意独特而有趣。

如图2-3所示，设计师运用断置的创意手法，塑造出一个新奇、诡谲，引人深思的形象。

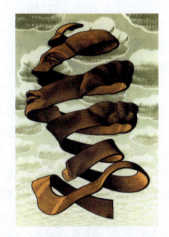

图2-2　音乐喜剧招贴/冈特·兰堡
　　　　(Gunter Rambow)

图2-3　矛盾空间/埃舍尔(M.C.Escher)

如图2-4所示，富有吸引力的广告创意设计，运用意象联想的思维，将刀片置换为动物的形态。

图形创意

(a) (b)

图2-4　Brinox牌道具系列广告/马科·贝泽拉(Marco Bezerra)

第一节　异　　影

在我们的日常生活中，只要有光照射的地方就会有影子，影子的形状就是其物体本身的形状，影子会随着光源和物体的变化而变化。然而，在图形创意中的"异影"，顾名思义，异，不一样；影，影子，是与物体形态不一样的存在。虽然"异影"中的影子与实际物体的形不同，但是两者之间需要保持形态或者意义上的关联，而不是想入非非的不切实际。在图形创意中，用异影的手法来创作图形常常可以表现事物内部的矛盾关系，现实用实形来表现，异影则传达幻觉。例如：当实形展现现象时，异影则透露出本质；实形代表现在，异影则反映过去或将来。

所以，异影就是将物体的投影作为重点表现的对象进行夸张大胆创作的一种构成方法，从影子入手，根据设计主题的要求，遵循影子与物体的内在联系，产生富有深意的图形，不仅具有视觉冲击力，更能让人留下深刻印象。需要注意的是，在创作异影图形时，将"变形"后的影子与现实物体两者联系的自然过渡与深化处理，注意可能存在的时间空间，各元素之间要自然衔接。

如图2-5所示，将希特勒纳粹的标志异影为十字架，暗示着战争给人类带来了巨大的灾难，发动战争者必然走向死亡的坟墓。

如图2-6所示，物体酒杯与影子在形体上并没有必然的联系，但在把握自然过渡的原则后，将二者之间的因果关系表现得淋漓尽致，传递出不要饮酒驾驶，否则会酿成无法想象的沉痛后果的意图，驾驶与拐杖之间只有一个酒杯的距离。

如图2-7所示，作者利用镜子作为投影的工

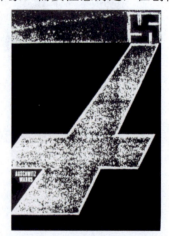

图2-5　《纪念反法西斯胜利五十周年》

具,将中国古代女子的发型异影为西方人物反叛的发型,表现出东西方设计文化交流对话的主题,设计较为独特。

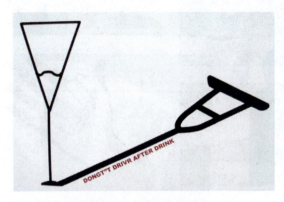
图2-6 《酒后驾车危险》

图2-7 异影图形

如图2-8所示,设计师运用异影方式,通过形态上的相似,将两个生活中常见的物体——叉子与鸡爪有机巧妙地结合在一起。

如图2-9所示,设计师把小孩子吹喇叭的影子塑造成一个老人拄着拐杖在行走的形象,赋予了画面新的含义。

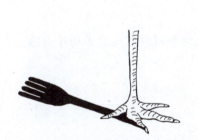
图2-8 异影图形

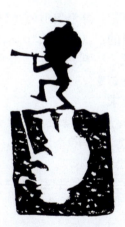
图2-9 异影图形

如图2-10所示,福田繁雄设计的四人设计展,用主体跟影子相结合的方式,形象生动地塑造了四个人形,深刻地表现了主题。

如图2-11所示,是一则关于口香糖的广告招贴。这幅广告运用异影的构成方法,利用灯光做光源,投影出鳄鱼的形象,突出鳄鱼的牙齿,传达出口香糖能使牙齿坚固的主题。

如图2-12所示是一个关于保护环境、爱护动物的图形设计,放手的瞬间就是一个生命展现美好、飞向蓝天的时刻,作者利用握紧手捕捉蝴蝶与松手放生两个动作,传达了珍爱生命的意图。

图形创意

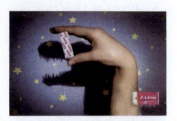
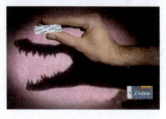

图2-10　设计家四人展主题招贴/福田繁雄　　图2-11　健牙/Ines Barwald　　图2-12　异影图形

作业名称：异影图形的组织与练习。

训练目的：巩固学生对知识的理解，灵活运用异影手法进行创作。

要点提示：利用现实生活中光和影的变化，抓住物体的外形或内涵进行想象，寻求影子的新创意。

作业要求：

(1) 异影要求简洁概括，注意外形或内涵的延伸和图形在视觉上的冲击感。

(2) 数量不少于4个图形。

(3) 手绘方式不限。

参考学生作业：如图2-13～图2-15所示。

图2-13　学生作业(1)　曹琳茜/指导老师：韩佩妘

第二章　图形创意的表现方式

图2-14　学生作业(2)　祁笑笑/指导老师：韩佩妘

图2-15　学生作业(3)　梁亚南/指导老师：韩佩妘

第二节　共　　生

"共生"，顾名思义"共"即一起、共同，"生"便是生存、存留之意，合起来意为"相生共存"。共生图形有两个构成规律："图底相生"和"双关轮廓"，因二者之间的相互关联而构成难以割舍的一个整体。共生图形是图形创意设计中常用的表现方法，它需要设计师创造性地探寻出形与形之间能够共用互生的线或面，使之成为彼此的一部分，整体上形成多形组合的有机体。

所以我们能够看出共生图形的特征是一个图形以另一个图形的存在为前提，以共用线或有以共用线形成的形为依存条件，图与底虚实互补、共生共用。共生可分为两种类型。

一、轮廓共生

轮廓共生是指以一个轮廓线为中介完成多种形态之间紧密组合的一种创意手法，

在视觉上呈现出生动鲜明、趣味性强的特点。共用线是轮廓共生中最重要的构型手段,在一个共生图形中,物体甲的轮廓线,同时也可作为物形乙的轮廓线而存在,甲乙两形互生共存,形成巧妙的整体,形成共生图形的显著特征——共用线。

利用共用线,不仅需要设计师细腻的观察力,还需要大胆的想象。如图2-16所示,是一幅关于色情展览的海报,设计师将鸟与女性的乳房轮廓进行巧妙的共用线设计,乳房造型与鸟的眼睛相呼应,这个只用线条表现的创意图形无疑可以给人以深刻印象。

共生图形的特点就是能够让观者在不经意间留意到形与形之间的外部联系,进而由外及内,联想几者之间的内涵联系。

如图2-17所示,是日本设计师福田繁雄的招贴设计,用简洁的轮廓线将一只狗的身体与脚部共生在一起。

图2-16　色情展海报/尼古拉斯·特罗斯勒
(Nicholas Trosler)

图2-17　巴黎个展的海报/福田繁雄

如图2-18所示,为简洁明了的手指头之间共用轮廓线设计。

如图2-19所示,为人头像、月亮、动物形象之间共同轮廓线,构思巧妙。

图2-18　短暂的接触/R·卡奇热

图2-19　爵士乐海报/尼古拉斯·卓思乐(Nicholas Drossler)

如图2-20所示,将音符形态的吸管与人侧面像共用轮廓线,生动有创意。

如图2-21所示,是西班牙著名画家毕加索的经典之作《和平的面容》,橄榄枝与女士的脸部共用一条轮廓线,形象简练而风趣。

图2-20 轮廓共生

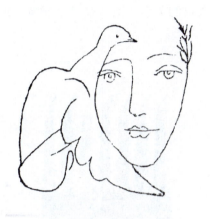
图2-21 《和平的面容》/毕加索(Pablo Picasso)

二、正负共生

正负形共生即图底转换图形。正形是画面的主题图像部分,负形为主题外的背景部分,并自成一体。正形与负形互为凭借、互为依存,作为正形的图和作为负形的底交替反转,表现了很强的趣味性和智慧性。两类本不相关的形态就此合为一体,无论大小、主次,图与底都不可少。正负形共生图形的设计需要设计师通过联想、发现、选取、抓住特殊正形形象的外形线条进行想象,根据元素之间的关联性将形象边缘起伏进行适当调整,变形产生新的正负形形象。

正负形的表现难度比较大,需要就表现物的共有特性和形态进行提炼,正负形具有以下几个特征。

(1) 常采用黑白两色或用深浅变化来表现,使正负形获得极大的反差效果,往往两图形对比度越大,正负形的关系就会愈加明确。如图2-22所示,白与黑,图与底,形成一只脚踩踏在一张脸上的视觉呈现,利用正负形手法设计的图形创意将脸与脚紧密贴合,深刻地表现了种族歧视这一设计主题。

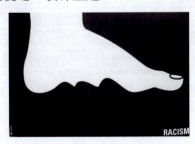
图2-22 《种族主义》/莱克斯·德文斯基(Lex Devinski)

如图2-23所示，这张海报是福田繁雄运用正负共生创意手法的经典设计之作，将男人与女人的腿进行巧妙的正负形结合创作，虚实互补，共生共存，黑白两色交叉的双腿设计已成为福田繁雄海报设中的视觉符号。

如图2-24所示，设计师福田繁雄应用极具特色的正负形创意手法表现了两只手之间相互依存的关系，图与底可以互换，揭示了一种消除歧视、和谐共生、相互依存的生活理念。

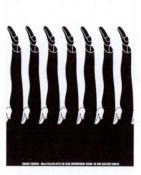

图2-23　为日本京王百货设计的宣传海报/福田繁雄　　图2-24　正负共生图形/福田繁雄

(2) 正形和负形互为依存与凭借，不分彼此。如图2-25所示，设计师利用男人与女人接吻的轮廓进行创作，共生出一朵花的形态。如图2-26所示，设计师以生活中的劳动工具为设计创作灵感，巧妙地将男人的形体与老虎钳口形态进行衔接，充分体现了安全生产的重要性。

图2-25　可口可乐：植物使我们快乐　　图2-26　《职业的风险——安全生产》/ Sowinskim

如图2-27所示，设计师通过正负共生手法进行设计，找到竖琴与女性脸部之间的联系后进行共生，竖琴与女性脸部互为图底，体现出一种柔美温和之感。

(3) 双向的图形识读性，正形和负形都具有形象的特点，也就是能够使人的视觉具有图与底的反转性，具有互补关系。

如图2-28所示,设计师巧妙地把人头部的轮廓与树的外形结合进行创作,两者可以图底互换,相互借用、相互依存,增强了画面的视觉效果。

图2-27　共生设计(图片来源于网络)

图2-28　《战争不是答案》/安德雷(Andre)

如图2-29所示,设计师通过将罗密欧与朱丽叶的形象抽象组合成为心形的外观,象征着爱情,图形中间留白部分是匕首的形态,匕首与心形进行共生与戏剧情节相呼应,表达了经典的爱情悲剧。

如图2-30所示,设计师把中世纪用于写作的羽毛与莎士比亚的五官轮廓进行共生,表达了文学戏剧节活动的主题。

图2-29　剧院工程系列03—04罗密欧与朱丽叶/戴维·布朗哥特(David Brongott)

图2-30　"诱惑"设计/新浪潮公司

第三节 同 构

同构图形是指将两个或两个以上的图形利用彼此间共有的某种相似属性巧妙结合，以自然的方式把相似或者毫无关联的物象相组合来传递信息，可以在不同形象的物体间，通过色彩、外形、神态、角度的选择，使物体与物体达到新的统一与协调，衍生出具有特殊意义和属性的图形。

同构图形，侧重于形与形之间合理的安排，不追求现实的真实性，而以视觉上的艺术感为设计目的，使观者通过联想或想象的方式获得图形信息。同构图形体现了设计师大胆的创造力，是最常用的设计手法之一。

如图2-31～图2-34所示，是一个系列作品，通过将两种形象同构在一起，形成完整有趣的画面效果。如图2-31所示，设计师将自然生物的一部分与人类工业文明的产物同构在一起，牛仔裤与牛腿、牛蹄；子弹与蟋蟀的部分身体；听诊器与螳螂的躯干。如图2-32所示，是自然界两个物种——马头和鸡身的结合。如图2-33所示，是人手与蜗牛的组合；另外，狗的头部显现出了人的白色头骨。如图2-34所示，为人造物水龙头与手枪的有机结合，十分生动形象。

(a)　　　　　　　　　　　(b)　　　　　　　　　　　(c)

图2-31　西班牙设计机构CDN创意海报设计

如图2-35所示，这幅作品将京剧的花旦装扮同玛丽莲·梦露相串联，各分一半天下，将西方美和东方美并于一图，在矛盾与冲突里完成了画面的平衡，极具艺术效果。

如图2-36所示，在系列广告作品中，设计师把易拉罐同汽车进行同构，将两者相似的铁褶皱般质感联系在一起，或"翻倒"或"碰撞"，让观者不自觉地联想到酒后驾车的危险性。

如图2-37所示，设计师利用叶子的特有形状和脉络构成了鸟窝和鸟儿，设计自然温馨，充分地强调一种自然之美。

图2-32　西班牙设计机构CDN
　　　　创意海报设计

　　　　　　　　　　(a)　　　　　　　　　　(b)

图2-33　西班牙设计机构CDN创意海报设计

图2-34　西班牙设计机构CDN创意海报设计　　　图2-35　亨利·斯坦纳(Henry Steiner)

　　(a)　　　　　　　　　　(b)　　　　　　　　　　(c)

图2-36　公益广告

　　如图2-38所示，这幅招贴海报设计师利用枝蔓上的两朵玫瑰花来代替人的双眼，同构的手法运用得十分巧妙，在亦真亦幻中，带给人强烈的视觉反差感。

图2-37 《The Natural Graces Les graces naturelles》/雷尼·玛格利特(Rene Margaret)

图2-38 雷尼·玛格利特作品

如图2-39所示,是一幅招贴海报。这幅招贴海报设计师利用碉堡和树根之间形与色彩的相关联系,进行搭配组接,赋予了它新的内涵。

如图2-40所示,设计师利用猕猴桃所做的一系列创意,同人类社会的特有事物相联系,如太极、比基尼或笑脸,等等,设计生动而富有趣味,展示了作者绝妙的构思。

图2-39 雷尼·玛格利特作品

图2-40 广告设计(来源于网络)

如图2-41所示,是金特·凯泽设计的招贴画,设计师将拳头与鲜花同构在一幅画面中,象征着黑人爵士乐的崛起和不断繁荣与发展。

如图2-42所示,设计师将人的眼睛同一男一女两个小人进行同构,用人物形象来象征气候对人的影响,少女代表了好天气,男子代表了坏天气,设计生动而新颖。

如图2-43所示为一则音乐会招贴设计,设计师将横笛变形后重新焊接,同构为一个带有动感的视觉形象,形象的来源就是音乐会主唱者的招牌造型。

如图2-44所示，作品采用肖形同构手法，将西装革履的人同鸡头进行同构，打破了固有的观念，视觉冲击力很强，颇有意味。

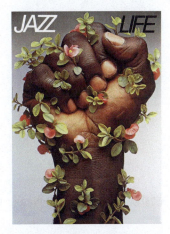

图2-41　音乐会招贴/金特·凯泽(Gunther Kieser)

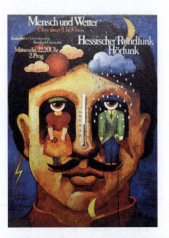

图2-42　为德国黑森林的法兰克福电台节目所做的招贴设计/金特·凯泽(Gunther Kieser)

图2-43　法兰克福爵士音乐招贴/
　　　　金特·凯泽(Gunther Kieser)

图2-44　为"图钉"集团设计的宣传海报/
　　　　西摩·切瓦斯特(Seymour Chevert)

一、肖形同构

肖形同构中的"肖"意味着"模仿、相似"，所以肖形同构是指用一种或者多种物象的形态去模仿另一种物象的形态，并通过对一个物象形态的加工处理，与另一个物象产生局部或特性上的契合与呼应。

肖形同构构型方式有两种。

(1) 对有形之形进行加工设计，通过对两者形态、形体角度的重组与改造，形成一个带有新寓意的形象，通常两者之间存在含义比喻、属性转移等关系。

如图2-45所示，这则海报设计将橘子皮肖形同构成壁虎的样子，极富动感。

如图2-46所示，在这个作品中，通过设计师大胆的想象，将竖直的钢笔同人类社

会的高楼进行同构,高耸的楼房与平台上渺小的车辆、人形成强烈的对比。

图2-45 "一旦你将它们摆上餐桌,一切为时已晚"公益广告/Carlos Trujillo

图2-46 无题/西摩·切瓦斯特(Seymour Chevert)

如图2-47所示,海报设计将萨克斯与张着嘴巴的鸭子头部肖形同构,富有创意而有趣。

如图2-48~图2-50所示为系列广告。整体色调绿色清新,将水果、蔬菜和肉类肖形同构为张牙舞爪的螃蟹、跳跃舞动的鲤鱼、横冲直撞的龙虾。图片生动活泼,构思精巧,将冰箱强大的保鲜功能在不知不觉间传达出来。

(2) 通过观察无形物体(如液体、空气等)的状态、材质、色泽进行创意构思,将没有形态的无形之形塑造成有形的形态,使其具有有形形态的视觉效果。

图2-47 大合奏/弗朗西斯·卡斯博特(Francis Casburt)

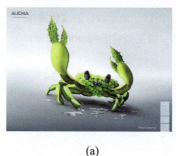
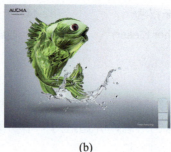
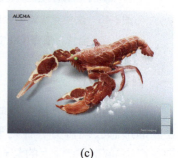

(a)　　　　　　　　　　(b)　　　　　　　　　　(c)

图2-48 Aucma保鲜冰箱创意广告

如图2-49所示,在这则慕尼黑的啤酒海报中,将喷薄而出的酒水无形的形状,设计为跃然而出的有形小人,生动形象地反映出啤酒文化渗透出当地人的生活习惯及当地人热情豪爽的性格。

如图2-50所示，在这幅作品中，采用无形之形的设计手法，将叶脉重组成若隐若现的遥控器、电子配件等现代科技产品，透露出绿色科技的理念。

图2-49　慕尼黑啤酒招贴设计

图2-50　环保海报设计

如图2-51所示，这组广告在无形之形的肖形同构手法下，将狐狸与女人的一头盘起的长发进行结合，顺畅自然，生动有趣，突出了美发产品的神奇功效。

(a)

(b)

图2-51　天然治疗白发，洗发水广告招贴设计/Michael Honeyman

如图2-52所示，用无形的毒品粉末肖形同构为骷髅头的形态，预示着吸毒后的惨痛后果，告诫人们远离毒品，珍爱生命。

如图2-53所示为地毯护理液系列广告海报设计，倾倒的咖啡杯与高脚杯让无形的咖啡与红酒洒落而出，变为了有形的奔跑着的人和飞翔着的海鸥。这幅广告海报在设计上采用了肖形同构的表现手法，生动有趣，极具创意，展现了护理液有效去除污渍的功效。

图2-52　毒品/皮埃尔·曼德尔(Pierre Mandel)

(a)

(b)

图2-53　清洁剂广告设计

二、异质同构

异质同构是指主体物采用另一种物体的材质、质感、肌理，从而使两类事物产生某种关联。这类图形带有新鲜、奇特的视觉形象，使原本平淡无奇的形象因为外部材质的改变而变成新颖的视觉图形。改变事物的材质的同构都属于异质同构。

如图2-54所示，这个系列的三张图，采用了异质同构的手法，将蛋糕、饼干等糕点同沙发放在同一画面中进行创意设计，糕点上特殊的质感与纹理，赋予了沙发新的内涵，令人浮想联翩。

如图2-55所示，这幅作品采取材质异化的方法，将象征危险的刺嫁接到本来可爱柔软的兔子的皮毛上，打破了人们传统的视觉习惯，通过质感的变化引起人们对待事物心理的转变。

如图2-56所示，这幅图是由鲁科瓦设计的《水》，属于材质异化。将鱼身体的一部分异质为干涸龟裂的土地，给观者以深刻的震撼，号召大家节约用水，保护大自然。

(a) (b) (c)

图2-54　真空吸尘器系列广告/Sascha Hnke

图2-55　PETA(善待动物组织)公益广告/Graham Fink　　图2-56　《水》/鲁科瓦(Andre)

三、显异同构

显异同构是同构图形中较为常用的一种表现手法,通过大胆的联想与想象,将一个原型进行开启,并在被打开部分显现出不同于原型的其他物形,将藏于其中的另类物形表现出来,这类物形可以跨越空间与时间的阻碍,具有超现实主义的特性。在显异同构图形中,被分解的原型既可以是符合日常规律的可开启事物,亦可以是违背现实规律、不可割裂的事物。这是运用图形创意的思维,将事物分割裂变再创造,使其成为具有超越现实特征的形态。

如图2-57所示,设计师采用显异同构手法,书被撕裂的部分显异为蓝天和白云,灰色压抑的主体背景下的一抹蓝色,给人以放松舒适之感。

如图2-58所示,设计师将输液袋与人的骨架腹腔显异同构,看似不相关的事物被联系在同一幅画面中,在黑色底的映衬下,大胆直接地将主题表达出来,起到发人深省的作用。

如图2-59所示,设计师将人的头骨同宇宙星空进行交叉处理,生动揭示了人对于宇宙与未知空间的思考。

如图2-60所示,是卡斯勃的《给衣柜的报纸起名字》招贴设计。该设计风格离奇怪诞,采用显异同构手法,将本来应该在帽子上的天空白云,置于帽下,颠倒现实。

图2-57 《My mother's courage》/
Ateller Bundi，Boll

图2-58 《无国界医生》(图片来源于网络)

图2-59 伦敦设计研讨会海报
(图片来源于网络)

图2-60 《给衣柜的报纸起名字》/弗朗西斯·
卡斯勃(Francis Casper)

 如图2-61所示，设计师采用显异同构创意思维方式，将猪鼻子和鱼肉置于两只狗的口中，暗示着使用了这款去口气的产品后，不管刚才食用过什么，都会让狗的口腔清新爽快，画面虽荒诞离奇，但吸引眼球。

(a)　　　　　　　　　　　　　　(b)

图2-61　Pedigree(宝路)牌狗儿牙齿护理系列广告/Nanduck Fernandez

四、置换同构

置换同构俗称"偷梁换柱"，意指充分利用一个物形的某一局部与另一个物形的相似之处偷梁换柱、进行非现实的构造，将之替换而组成一个新形象，传达出新的表现形式与意义。

置换图形和被置换图形，打破了时空、环境、对象的限制，导致了逻辑上的荒谬，通过改变图形本身的形态、替代物与原型的不一致性而产生的荒诞效果产生意义上的转变，给人以丰富的想象余地，增强了视觉传播的效果。

置换同构的构形手段是将两个形状相似或具有功能联系的物体的某一部分更换在另一个物体某一部位上，或将一个物体的整体移植在另一个物体的某个部位上。无论用局部的形还是整体的形去作替换物，被替换的原物形都只能是部分替换，新的形象才会产生一种突破常规的异常感觉，整体形象由此而被赋予新的寓意。

如图2-62所示，在该作品中作者将车的下盘与锋利的刀片进行置换，圆滑的弧形转变为尖锐霸气的线条，象征这款车雷厉风行的风格，带给人深深的视觉震撼。

图2-62　广告设计(图片来源于网络)

如图2-63所示，作品中的树叶状口罩是这则广告的视觉焦点，意味深刻，揭示出关注大气质量的主题。

如图2-64所示，将sale文字置换同构成鞋子，文字贴合轮廓，大方简约，成功介绍了广告的主题。

图2-63　广告设计(图片来源于网络)

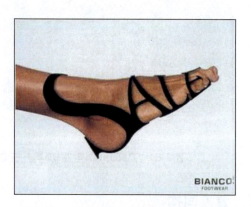

图2-64　女鞋减价广告(图片来源于网络)

如图2-65所示，设计师将画笔刷同头发进行替换，产生了新的象征意味，巧妙地传达了"发黑如色料"的概念。

如图2-66所示，通过相似的形，将耳麦和碗进行置换，打破了原物整体固有的形象，传神而富有逻辑感，表达出此款耳麦能够给人原汁原味音乐享受的广告创意。

如图2-67所示，设计师将"茶壶嘴和手枪""水蒸气和白色的硝烟"进行联系替换，在设计思维的影响下让观者产生丰富的联想，这幅海报表现的是在和谐的家庭环境下发生的一起谋杀案件，代表暴力谋杀的手枪与家庭式的水壶结合在一起，主体内容被戏剧形象地表现出来。

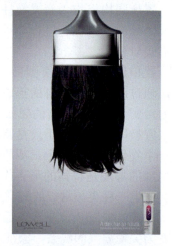

图2-65　LOWELL牌染发剂广告设计
(图片来源于网络)

(a)

(b)

图2-66　享受原汁音乐广告设计(图片来源于网络)

如图2-68所示，设计师将人头和灯泡进行同构，在"张冠李戴"的手法下产生了新的视觉内涵，活泼有趣又不失内涵。

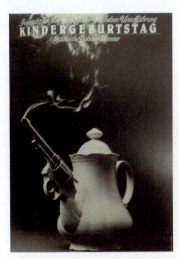
图2-67 《孩子们的生日》为德国斯特市立剧院设计的招贴/霍尔戈·马蒂斯(Holger Matthies)

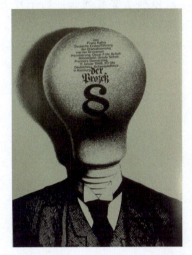
图2-68 《诉讼》/为德国汉堡市德国剧院设计的招贴/霍尔戈·马蒂斯(Holger Matthies)

如图2-69所示，设计师将女人的身体与蜗牛相结合进行设计，把人的身体置换成蜗牛的身体，打破常规思维，赋予了画面极强的活力。

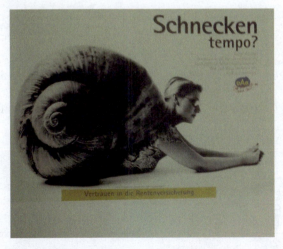
图2-69 《蜗牛的速度》/为德国汉堡市DAG设计的招贴/霍尔戈·马蒂斯(Holger Matthies)

课题训练二

作业名称：同构图形的组织与练习。
训练目的：加强学生对同构的理解，灵活运用同构手法进行创作。

要点提示： 以水果(实物)作为同构的对象，可运用置换、肖形、显异等同构手法。

作业要求：

(1) 新图形要富有创意，给予观者新的视觉感受。

(2) 同构后的形象要整体而统一。

参考学生作业：如图2-70~图2-84所示。

图2-70　学生作业(1)邓佰川/指导老师：韩佩妘

图2-71　学生作业(2)李宗贤/指导老师：韩佩妘

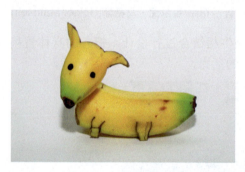

图2-72　学生作业(3)傅欣/指导老师：韩佩妘

图2-73　学生作业(4)林依婷/指导老师：韩佩妘

图2-74　学生作业(5)梁亚楠/指导老师：韩佩妘

图2-75　学生作业(6)洪欣/指导老师：韩佩妘

第二章 图形创意的表现方式

图2-76 学生作业(7)潘瑶瑶/指导老师：韩佩妘

图2-77 学生作业(8)朱宇涵/指导老师：韩佩妘

图2-78 学生作业(9)刘伶/指导老师：韩佩妘

图2-79 学生作业(10)李孟彧/指导老师：韩佩妘

图2-80 学生作业(11)李宁/指导老师：韩佩妘

图2-81 学生作业(12)邹媛媛/指导老师：韩佩妘

43

(a) (b) (c)

图2-82 学生作业(13)祁笑笑/指导老师：韩佩妘

(a) (b)

图2-83 学生作业(14)曹林茜/指导老师：韩佩妘

图2-84 学生作业(15)曹青玲/指导老师：韩佩妘

第四节 拼 贴

拼贴图形是通过将图形、绘画、文字、照片等素材设计组合排版，在设计上追求复合形象的完整性。拼贴设计能使画面在二维空间或者三维空间产生强烈的视觉效果，其素材具有多样性；文字、残缺图片、广告印刷品、报纸杂志上的黑白或彩色照

片都是其可选的材料。多种材质的拼贴结合，能共同体现招贴主题，使作品具有联想空间。

一、拼贴组合

拼贴一词最早来源于法文Coller，意为将东西拼贴组合在一起。图形创意中的拼贴组合是指借鉴绘画艺术表现形式中的拼贴手段，将形式上或者意义上有关联的不同素材、物体进行有目的的拼贴组合，产生能够让人遐想的创意图形。拼贴常采用现成材料和图片等，通过设计师对设计主题的思考来表达其自身的设计思想，在设计的表现上看似具有极强的随意性，但注重各个构成要素之间的联系，根据素材的特性进行相应的剪切拼贴组合。在图形画面中往往强调手工感、肌理感、组织性，具有很强的目的性与功能性。拼贴在图形创意设计中属于一种巧妙的表现手法，在形式上追求新意，可以根据构图需要随意、自我地把形象素材进行安排摆放。

如图2-85所示，设计师将英语单词通过带有字母的碎片进行拼贴组合，以一种全新的、不规则的方式，给人以新颖的视觉感受，少了横平竖直的规整感，多了些许跳跃活泼与手工的质感，同时带有一丝破乱和不安，与文字海报下方通过摄影手法处理过的人像进行呼应。

如图2-86所示，这幅名叫《创世者》的招贴设计，简单明了地将汽车广告中常用的元素"引擎"作为视觉中心，经过填充白色边缘的处理手法，与主题单词MAKERS拼贴组合，让观者直接感受到"引擎"带来的"创世"力量。

如图2-87所示，这张招贴中手工印刷的原始效果是一大亮点，加之看似随意的排版与冲撞颜色的叠加，使整幅画面看起来充满了嘈杂和无序感，但却因主体人物的有效放置使得视点有能够停留的地方。

图2-85 《蓝色大师》

图2-86 《创世者》/思考顽人设计组

图2-87 热流的招贴/丹·伊瓦拉、迈克尔·拜瓦斯基

如图2-88所示，这张阿根廷的《动物园》招贴，通过颜色的巧妙搭配，只有仔细

观察才能发现这幅招贴中的有趣之处，一对情侣身处动物之中，作者将情侣以及各种动物进行了简单大胆的组合，看似十分无厘头，却形成一种特殊的视觉感受。

如图2-89所示，设计师将处于不同动作状态的手贴合拼接成一只大手，有效地突出了广告的目的性。

图2-88 《动物园》海报设计/奥克塔维·维欧·马丁诺(Octavian Vio Martino)

图2-89 洗手液广告设计(图片来源于网络)

如图2-90所示是福田繁雄设计的保护生态的招贴海报，其将作者本人站姿，跪姿的照片各取一半，以排列图片的分割线作为拼贴的主线，用近大远小的透视规律整齐地拼贴他曾经设计过的海报，给观者以不同的体悟与感触，反思以往的岁月与人的行为，发人深省。

如图2-91所示，该海报的画层分三面，最上面的一层用立体的呈现效果营造了一个人脸的造型，紧接着与两个平面错落拼贴放置，带给观者思考。

图2-90 《社会生态》/福田繁雄

图2-91 朗戈海报展/鲁伯密尔(Rupert)

如图2-92所示，这张《阿玛多斯》是为德国柏林市席勒剧院设计的招贴，画面的主体被分割处理之后进行了再次的重组，采取贴合的方式进行连接，在破裂的现实下实现了另类的统一与完整。

如图2-93所示，这部《奥斯陆湾纪念》的海报设计，就整体而言是平面的格调，将建筑、鱼、素描的手绘形态和电脑绘制的英文单词组合在一起，不同表现形式的融合带给观者很强的视觉新鲜感。

如图2-94所示，这张招贴设计除黑白实体照片外，拼贴了大量色块以及椅子，颜色、形态的对比带有很强烈的冲突性，非常吸引观者的眼球。

图2-92　《阿玛多斯》/为德国柏林市席勒剧院设计的招贴

图2-93　《奥斯陆湾纪念》海报/布鲁诺·欧达尼

图2-94　拼贴图形(图片来源于网络)

二、蒙太奇

人类最具有创造性的思维便是想象与联想，人们往往能够通过一个形象联想到另一种具有相似特性的形象，或者将两个形象组合进而产生一种新的关联，这种构图方式叫做"图形组构"，其中蒙太奇是图形组构最常用的一种方法。蒙太奇(Montage)原为在法国兴起的建筑学术语，意为构成、装配，后被发展为一种用于电影中镜头剪辑的理论，有剪辑、组合的含义，主要指将拍摄的分镜头按一定构想进行剪接、编排，使不同镜头进行组合，变得更有意义，让整体画面充满跨时空感。蒙太奇具有对比、衬托、联想、悬念等作用。

由电影蒙太奇发展而来的图形组构方式"图形蒙太奇"，意在把图形中的组构方法形象地比喻为电影镜头的剪辑和组合。实际上，蒙太奇在图形中是指通过分解、并

置、编排、重组等方式使两个或多个形象、图形拼接组合,形成一张新的具有特殊含义的图形组合方式。这种组合把非现实存在的或不同历史时代的各种图像拼合在一张图形上,图形设计的目的就是通过信息与图形的有效连接,寻找一种能够将概念、设计师思维很好地传达给观者的媒介方式,使图形产生意义。

 蒙太奇常采用拼贴重构的手法,经过剪接与整合,观者可以看到残缺画面、倒置画面或是未来科幻世界的表现,如图2-95所示。蒙太奇手法不受客观现实的约束,它常常摆脱具象,跨越时空,如图2-96所示,通过一定的象征手法和对形式美的追求来表现主题。这种表现方法是丰富、大胆、独创的,其效果变幻莫测,甚至会让观众产生荒诞、奇异的联想,这更显示出它独特的艺术魅力(如图2-97所示)。

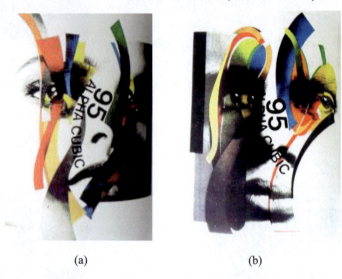

(a) (b)

图2-95 《摄影展95ALPHA CUBIC》/斋藤诚

 如图2-98所示,设计师将不同动作状态的人物剪接整合在一个画面中,看似割裂的作品却用同类事物表达出统一性,充满了大胆、奇异的联想。

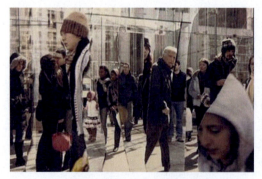

图2-96 通过软件加工设计形成张弛有度的视觉效果(图片来源于网络) 图2-97 蒙太奇手法(图片来源于网络)

如图2-99所示，这幅图画采用蒙太奇的创意手法，将规则的独特图形拼贴在一起，形成可识别的苹果公司CEO乔布斯的正面头像，传达出苹果公司追求创意的理念。

如图2-100所示，看似多只眼睛，多张嘴巴，及其他身体部位错乱拼贴，却始终能看到一个主体人物形象，这就是蒙太奇所具有的创意效果。

如图2-101所示，是设计师用错位拼接的蒙太奇手法设计出的海报，整个画面新奇而有创意。

图2-98　蒙太奇手法(图片来源于网络)

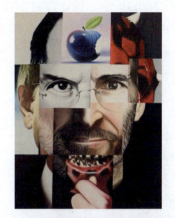

图2-99　蒙太奇手法(图片来源于网络)

图2-100　蒙太奇手法(图片来源于网络)

图2-101　蒙太奇手法(图片来源于网络)

第五节　解构与断置

一、解构

作为后结构主义提出的一种批评方法——解构，被译为"结构分解"。其概念来自海德格尔所著的《存在与时间》中的一词deconstruction，本义为分解、消解、拆

解、揭示等。在图形语义中，解构是指为了表现创意目的，通过把一整体事物或完整的事物进行重新打散分割组合，在错落残缺的画面中保持整体形象的相对完整，以此获取新图形，使画面产生一种非完整状态的强烈效果。解构通常要对形象进行一定程度的破坏，把完整的形态有意识地进行破碎、分解处理，然后重新组合，获得新的不同的视觉画面。

如图2-102所示，海报将一个完整的头像有意识地破碎、分解为七个部分后进行置换设计，将七个部分重新组成一个可识别的头像轮廓，形成新颖的视觉效果。

如图2-103所示，设计师对娃娃与虎的形象分解打散后重新按照自己的理解和设计意图组织在一起，为传统的语义赋予了新的含义，让画面更具有现代感。

图2-102　解构手法(图片来源于网络)　　　　图2-103　《虎神》《蛙神》/彭程

如图2-104所示，以中心为破碎点，设计成镜子打破后的形态，在残破的画面中仍能识别出人物的半身像。

如图2-105所示，设计师将"家"字结构为汉字笔画、英文字母和米字格，设计新颖独特，让人眼前一亮。

图2-104　解构手法(图片来源于网络)　　　　图2-105　靳埭强设计奖招贴设计/靳埭强

第二章 图形创意的表现方式

如图2-106所示,简洁地将画面分割为大小一致、平行排列的五个部分,拼合了四个不同国家传统文化的面部特征,每个部分都分别在保持相对独立性的同时组合在一起,表现了亚洲艺术节文化交流的繁荣景象。

二、断置

断置是另一个层面上的解构,要保持良好的视觉识别效果,而不能让画面变得支离破碎。在创意时打破原有事物的完整状态,然后个性化地重新组合,制造一种新奇感。断置图形有二维的展现与三维的展现两种表现形式。断置是通过分离、断裂等手法创造新形象的创意思维,只有各部分依附于整体的物形才能够不失去其意义,被分离的各部分之间具有强烈的内在联系,具有一定复杂性。断置的过程需要对素材的掌控,对形象深入分析,从而获得多种不同的表现形式,引出截然不同的表现画面,得到意想不到的表现效果。

图2-106 第三届亚洲艺术节招贴设计/靳埭强

如图2-107所示是二维断置图形的展现,通过飘走的气球表现无名指与手分离的状态,营造了一个带有些许恐怖气氛的画面。同理,如图2-108所示,与手分离的手指呈现出诡异的感觉,这张海报是三维断置图形。

图2-107 《虚妄的荒野》/州郡才智设计组

图2-108 KYOJI,Kotani,国际平面设计协会联合会2003年名古屋会议海报

如图2-109所示,一只手握紧另一只断裂了却仍连接在一起的手,形成三维断置的视觉形态,表现出恐怖惊悚的状态。

如图2-110所示,二维断置的展现,失去完整性的剪刀保持着良好的视觉识别效果,成为新的视觉形象,对日常常见的事物进行设计,带有熟悉感。

如图2-111所示，三维断置画面，将头分离为三个部分后进行不同角度的扭动，与张大的嘴巴构成新的视觉造型，产生了夸张的效果，让人惊奇。

如图2-112所示为公益海报设计，这幅海报在设计上利用断置的手法，将儿童遭受苦痛后的惨状画面大胆地置于图中，引发家长的思考，告诫家长要采用有耐心的教育方式，否则比起耐心，你可能失去的更多。

如图2-113所示，直接将三根手指断置，画面呈现剪刀手，显示出胜利喜悦的同时暗示战争必然会有伤害的寓意。

如图2-114所示，将一条腿和脚断置的同时与树干同构，蕴含出人与自然之间互生共生的关系。

图2-109　《唐·卡洛》/霍尔戈·马蒂斯（Hogler Matthies）

图2-110　胜利朝鲜--工业设计展海报

(a)　　　　　　　　　(b)

图2-111　人物头像的结构重组(图片来源于网络)

(a)　　　　　　　　　(b)

图2-112　公益海报设计(图片来源于网络)

图2-115将一个人的身体各部分分解断置，但仍能够识别出人的形象。

图2-113　胜利/陈放

图2-114　自然
（图片来源于网络）

图2-115　奔驰海报
（图片来源于网络）

第六节　维　　变

维变图形，又被称为"无理图形""混维图形"。"维"在英语当中称为dimension，又可译作"尺度"，一维指的是长度；二维是指长度与宽度所构成的平面形象；三维即包括长度、宽度与高度，以及由此构成的立体形象。维变图形就是在二维平面上，通过透视、光影、写实等艺术手法体现三维立体的效果。同样在设计中，可以通过三维造型与二维造型自然巧妙的融会结合，使现实中不可能存在的现象在我们的图形中被巧妙地营造出来，使人产生视觉上的新奇感受。

维变图形的构成方法有：平面混维，立体混维和综合混维(平面与立体结合)。

一、平面混维

平面混维是指在同一平面中使一个正常形象的各个部分错位，位于不同的边缘所延伸出的空间中。它的目的是利用图底关系表现同一形象的局部在不同平面空间。

如图2-116所示，作品中上半张图使狗的后腿与尾巴发生维变，整体向上移动，下半张图使其前半身头部倒置错位，这张平面混维图形虽然不合理却十分生动有趣。如图2-117所示，将马的前半部分与后半部分错位设计，形成平面混维图形。如图2-118所示，福田繁雄将图形加以分割，身体与腿分生错位，混维使三个人物看起来有一致的步伐。如图2-119所示，让人的上身与腿发生位移，利用图底关系表现出同一形象在平面内的混维。

图2-116 平面混维图形（图片来源于网络）

图2-117 平面混维图形（图片来源于网络）

图2-118 《福田繁雄展》/福田繁雄

图2-119 IBM展场海报设计/福田繁雄

二、立体混维

立体混维是利用立体空间造型设计出一些具有"巧合性"的图形，使空间中原本并没有关系的形象因为两者位置或角度的巧合而产生视觉上的关联。在现代摄影中常常使用立体混维来表现作者巧妙的思维。

如图2-120所示，平面海报中的女子握着一根钢管，这根钢管实际上是一个用来悬挂海报的路灯，作者巧妙地利用路灯与人物的空间关系，组合成一组有创意的招贴设计。

如图2-121所示，也是巧妙地利用空间位置，为平面中的女子增添了一顶三维立体的礼帽。

如图2-122所示，一支枪与刚好飘过的白云相结合，仿佛是刚完成射击任务一般，瞬间的巧合十分符合情理，又富有趣味。

如图2-123所示，近大远小的透视让巧合更加合理地表现出来，远处的夕阳好像打火机点燃的火焰，为近景中的人物点燃香烟，通过位置、角度的巧合使视觉形象联系

在一起。

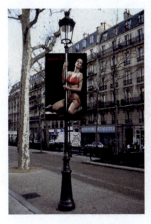
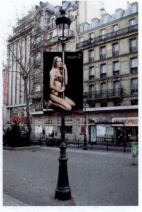
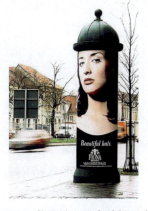

(a) (b)

图2-120　立体混维(图片来源于网络)　　　　　图2-121　菲欧纳·贝内特帽子广告/马罗·弗(Marlowe F.)

图2-122　立体混维(图片来源于网络)　　　　　图2-123　立体混维(图片来源于网络)

如图2-124所示，画面将海平面的维度引入室内空间的维度，突破了单一空间的界限，打开另一种视野。

如图2-125所示，海报中倒置的跑步状态的人物形象和周围环境混合维变，极具个性。

如图2-126所示，利用位置的巧合，使天空中飘过的云正好处于高脚杯的上方，形成一个奇特的画面。

如图2-127所示，这幅作品写实又荒诞，画中画的草原、山脉、树木和窗外的风景完美嵌合在一起，使立体的现实景象和平面的绘画景象相结合，用维变的方式达到统一的效果。

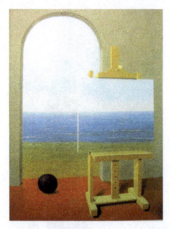
图2-124　《人类的境遇》/马格利特(Magritte)

图2-125　立体混维(图片来源于网络)

图2-126　《心弦》/马格利特(Magritte)

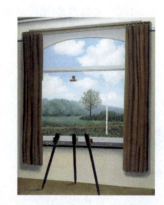
图2-127　《人类的困境》/马格利特(Magritte)

三、综合混维

综合混维是将二维形象与三维形象混淆在同一空间当中，即在图形中，平面形象与立体形象共同组合而成的混维形象，呈现出一种奇异的效果。综合混维图形的组织方法有两种：一种是将平面图形中的局部经过巧妙的设计自然而然地形成立体的状态；另一种则是在两个或两个以上二维平面图形有序组合的过程中，将部分图形转化为立体造型。

如图2-128所示，为一个正在拼图的男子，看似在与一个女子交流对话，实则那位女子是拼图平面中的人物形象。

如图2-129所示，将二维形象眉毛和鼻子与比喻成眼睛的三维形象书籍和纽扣组织在一起，获得混维的效果。

如图2-130所示，女生是立体形象，而她伸手去拉的人物及其身后的物体是平面形象，混维之后形成了一幅生动的画面。

第二章 图形创意的表现方式

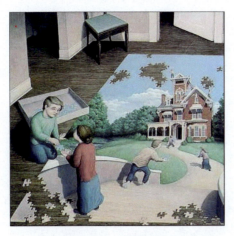

图2-128 拼图错觉

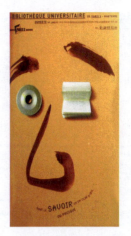

图2-129 综合混维(图片来源于网络)

如图2-131所示,通过卷的方式表现撕裂的画面,为二维的平面海报的一部分增添了三维的立体效果。

图2-130 综合混维(图片来源于网络)

图2-131 设计大赛海报/福田繁雄

如图2-132所示,书籍封面平面形态的手指与写实的手、立体的钢笔结合在一起取得混维的效果,充满大胆的想象,打破了思维的常规束缚。

如图2-133所示,将本身为二维平面镜子中人的形象中的一部分自然地变为立体图形,仿佛在与真实的人物踢足球,画面生动有趣。

如图2-134～图2-136所示,都是将二维平面与三维立体混合在一起,产生新的视觉效果。

如图2-137所示,利用维变的创意手段,将平面的人物头像与立体的阶梯组合在一起,表现了巨大恐惧下,压力的阶梯。

图2-132 为S·费舍尔出版社所设计的招贴/冈特·兰堡(Gunter Ram bow)

图2-133 综合混维(图片来源于网络)

图2-134 维克托·科恩(Victor Cohen)设计
(图片来源于网络)

图2-135 纬变图形/伊斯特文·沃里兹
(Istvan Worlitz)

图2-136 《人类之友》为德国柏林剧院设计的
招贴/霍尔戈·马蒂斯(Hogler Matthies)

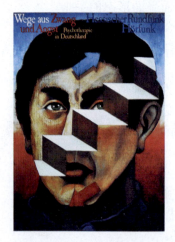

图2-137 为德国黑森林的法兰克福电台节目所做的招贴设计/金特·凯泽(Gunther Kieser)

第七节 经典链接

一、福田繁雄

福田繁雄，国际著名平面设计大师，出生于日本，对日本传统文化有深刻独特的见解，同时又掌握了现代感知心理学，被誉为"五位一体的视觉创意大师""平面设计教父"。他的作品以简洁单纯而著称，无论在线、面的造型还是色彩的表现形式上，都采用最简洁的方式，抛弃多余的视觉元素，同时又因其嬉戏般的幽默感而极具视觉吸引力。福田善于用正负形原理，巧妙地应用图与底的关系、矛盾空间、视错觉来设计怪异的富有情趣的画面。如图2-138所示，黑色的人的上半身与红色系的人的下半身互为补充，简洁而有趣。如图2-139所示，同样为正负形的创意图形，握着的手和地球正负共生，虚实互补。如图2-140所示，采用"放射状图底反转"的处理方式，将拿有咖啡杯的手臂围绕一个中心重复处理，整幅图显得诙谐而有趣，主题也十分鲜明直接。

图2-138 《国民文化祭·岐阜》

图2-139 《HAPPY EARTHDAY》

图2-140 《UCC咖啡馆》海报

同时，他还善于利用同构的创意手法来表现视觉形象。如图2-141所示，设计师采用异质同构手法，把存在于现实中的两种形象进行组合，将拿着笔的手和翅膀同构在一起，赋予画面新的内涵。如图2-142所示，F系列海报运用异质同构的创意手法，将生活中常见的元素同构于F形态中，充满创意。如图2-143、图2-144所示，使用了肖形同构的手法，将狗肖形成问号的形状，将乐符和小人肖形同构为贝多芬的头发。他的设计灵感多从空间与人、作品和观者的关系中深入挖掘，极具视觉引力、视觉趣味又富有多重内涵，搭建起福田所观所思的世界与观者间的桥梁，不仅增强了画面感，给观者留有充足的想象空间，又很好地表现了主题思想。

福田繁雄的作品富有幽默情趣，常常能够获得引人入胜的效果。对每一个创作主体都有独到的设计思考并都能够拿捏得恰如其分，在简洁的视觉形象中往往蕴含着耐人寻味的意义，在无限的变幻之中却能寻找出严谨的连续性，在荒谬怪诞之中显露其独有的理性秩序感。无论是在同构上的出奇制胜（如图2-145、图2-146所示），还是异影、视错觉原理上的精确把握（如图2-147～图2-153所示），甚或是一贯幽默诙谐风格的传承，都毫不例外地凸显其设计智慧。他的每一幅作品都能使人产生新奇的联想，给人以人性化、哲理性和出人意料的视觉体验。

图2-141　为野生动物保护设计的招贴

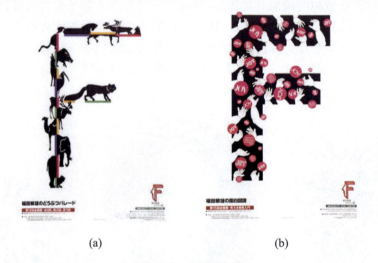

(a) (b)

图2-142　F系列海报

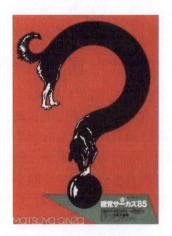

图2-143　视觉游戏

图2-144　《贝多芬第九交响曲》海报

图2-145 《FUKUDA IN POLAND》

图2-146 《福田繁雄展》

图2-147 《国际地毯设计大赛》

图2-148 《福田繁雄展》

图2-149 展览海报

图2-150 《FUKUDA C'EST FOU》

图形创意

图2-151 《福田繁雄招贴展》的招贴

图2-152 《福田繁雄设计馆展》

二、冈特·兰堡

冈特·兰堡(Gunter Ram bow)是德国麦克兰堡人，当代德国设计大师，对世界平面设计的发展起到了不可磨灭的推动作用。冈特·兰堡对德国文化有着特殊感情，他的童年只有炮声、废墟和饥饿，而土豆救活了兰堡，使他度过了苦难的童年，所以兰堡对土豆具有一种特殊的感情。土豆文化是他的艺术灵魂，是表现德意志民族文化的载体，也是他的平面设计面向世界最初的一扇窗口。

兰堡塑造的土豆文化是令人纪念并赞扬的，土豆文化已不是土豆本身，而是作为奇特的创意和视觉形象而存在，具有耐人寻味的魅力。如图2-154所示，这系列土豆的创意图

图2-153 《福田繁雄展》

片，被刻画对象"土豆"充满了浓郁、鲜艳的色彩，造型夸张多变，从奇特的角度表现出作者在童年生活中对于土豆的深刻独到的理解。

他以自身丰富的阅历和使用隐喻的诗意进行设计，塑造自己不同的设计风格，在简洁的视觉形象中传达着富有韵味的内涵，人们的视觉环境因其而变得耳目一新，所以国外学者将冈特·兰堡称为欧洲最富创造力的"视觉诗人"，他的作品总能通过寻常的形象表达深刻的含义，他的设计能让人通过隐喻的形象联想到真实事物的状态。兰堡认为在图形设计上，视觉形象语言胜于一切装饰性元素。兰堡追求新的形式手法来展现空间的表现、样式的变换以改变单一的平面呈现效果，获得平面视觉效果上的突破和创作上的独特性、自由性和变化性。

如图2-155～图2-157所示，为书本系列。该系列采用混维的艺术手法，将设计意图直接明了地表达出来。如图2-158所示，这幅图片将十分有特点的头发置换成由内向外散发的一簇簇笔，图形富有新意。冈特·兰堡的作品呈现给我们视觉上盛宴的同时还震撼着我们的心灵，引发人们深深的思考(如图2-159所示)。如图2-160所示，作者将鸡

蛋插上一把钥匙，突破了一般人的视觉感受，显得格外矛盾而又有趣。

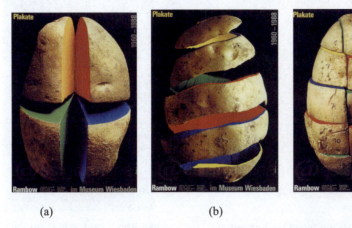

(a)　　　　　　　　　　　(b)　　　　　　　　　　　(c)

图2-154　土豆系列/冈特·兰堡在威斯巴登博物馆的个展招贴

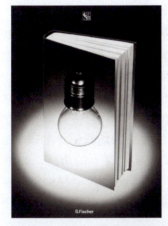

图2-155　为S·费舍尔出版社所设计的招贴

图2-156　为S·费舍尔出版社所设计的招贴

图2-157　为S·费舍尔出版社所设计的招贴

图2-158　为S·费舍尔出版社百年纪念所设计的招贴

图2-159　《仅有知识并不能创造艺术》文化艺术招贴

图2-160　冈特兰堡的招贴设计

三、M.C.埃舍尔

著名的图形艺术家埃舍尔(Maurits Cornelis Escher)1898年出生于荷兰,以木刻、版画等作品而远近闻名,其创作的灵感大多来源于数学。1956年,埃舍尔举办了受到《时代》杂志的大力称赞、得到广泛好评和世界范围认可的第一次重要画展,征服了人们的是埃舍尔所描绘的具有不可思议的魔力的幻想异次元空间。如图2-161所示,这幅画采用了矛盾空间的手法,前景是极富古典色彩的窗子,几只鸟儿站在上面,看起来悠闲舒适,仔细观察后,便可发现窗后的背景是外太空的场景——星球、银河,如此现实与虚幻的结合,使整幅图看起来充满了"魔幻现实主义"的质感。如图2-162、图2-163所示,作者同样利用矛盾空间的创意手法,使画面给人一种幻觉与悖论。如图2-164所示,设计作品《瀑布》画面中的瀑布既像在平面中流动,又像上下之间流动,由下往上的水循环在他画面中是可能发生的。

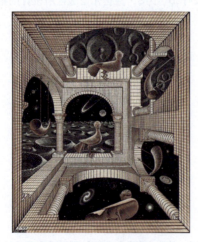
图2-161　《另一个世界》

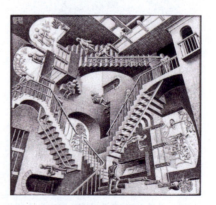
图2-162　《相对性》

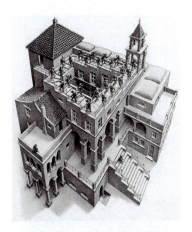
图2-163　《上升和下降》

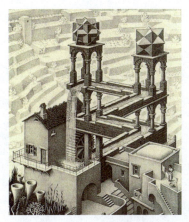
图2-164　《瀑布》

美术界长期将埃舍尔独特的画风视为另类与异端，后来其画面中奇特的、复杂的高难度构成形式引起了数学家们的广泛关注。如图2-165所示，画面上相互绘画的双手与平面中的衣袖呈现出混维的效果，视觉上的真实感与相互矛盾的维度使这幅悖论图形成为图形创意的经典。如图2-166所示，这个"不可能存在的图案"来源于埃舍尔对人类大脑的幻想，将二维图形转换为立体图形，在创意手法上十分考究。如图2-167、图2-168所示，是混维图形，既有二维的图形展现也有三维的图形效果。

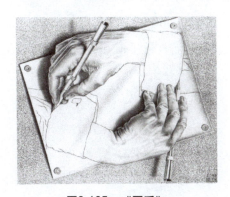
图2-165　《画手》

图2-166　《红蚁》

他还采用割裂的方式表现自己独特的设计情感。如图2-169所示这幅招贴画，作者将男人和女人的头部仅仅用一根首尾相接的旋转条状构成，属于割裂手法，采用这种表现手段创作的视觉形象十分突兀、吸引眼球，加之周围球体的点缀，使整幅画面更加灵动。一个优秀的设计师总是能够灵活地运用图形创意思维来展现自己的设计风采，图2-170的视觉颠覆性更加强烈，整个图面，由近及远充满了躁动和扭曲，却又和谐统一，好似每一处比例都经过了精密的计算，充分反映了埃舍尔高超精准的画功。如图2-171～图2-173所示，招贴画从中间部分开始呈放射状向四周不断变异、缩放，整幅图看起来更像是在拿一个放大镜在看中间部分一样，这种结构性的变异处理成为埃舍尔最为常用的技法之一。

图2-167 《美洲鳄》

图2-168 《循环》

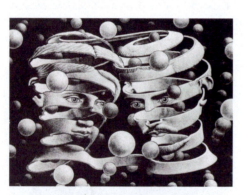
图2-169 《婚姻的联结》

图2-170 《画廊》

图2-171 《阳台》

图2-172 《手与反光球》

埃舍尔的画还对现代美术的构成和变形探索产生了很大的影响，如图2-174～

图2-179所示,运用熟悉的图案鱼、飞马、鸟,让其虚实互补、相互构成轮廓,组成平面图形,制作出变形而循环的版画,从一个图形渐变为另一个图形,循环往复。

图2-173 《三个圆球》

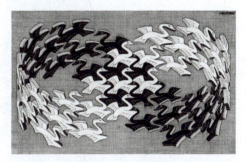

图2-174 《天鹅》

图2-175 《漩涡》

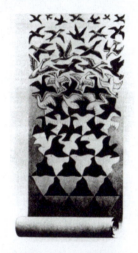

图2-176 《解放》

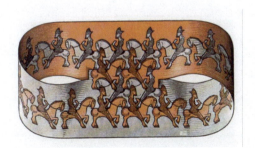

图2-177 《骑士》

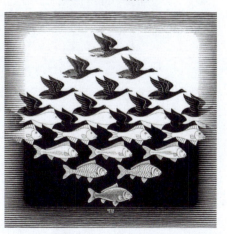

图2-178 《水与天》

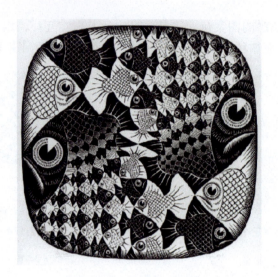

图2-179 《圆形极限II》

埃舍尔的所有作品都充满幽默、神秘、机智和童话般的视觉魅力,他所营造的"一个不可能世界"至今仍独树一帜、风靡世界。

第三章

图形的创意思维

图形创意

教学目标

通过讲述创意思维的概念、特征、方式、模式、过程及思维导图的步骤，让学生灵活掌握各种思维方法，从而更好地进行图形创意设计。

通过对创意思维过程的分解，使学生能更直观地了解思维导图，从而拓展创意思维。

多媒体教学与课堂练习。

十六课时。

本章节共有五个课题训练和一个十分钟的即时训练，结合每一个节点进行相应的训练，辅助学生吸收课堂所讲授的知识，加深记忆的同时能灵活运用到设计实践当中，从而实现教与学结合的教学目标。

第一节　创意思维的概念

思维是人类所独有的高级认知活动，是指人脑借助语言、动作和表象，对客观事物的概括和间接的反映。创意思维是运用与众不同的思维活动揭露客观对象内在本质及与其他事物之间的联系，并引导人获得对问题的新的解释，从而产生前所未有的成果，亦称创造性思维。

在图形创意中，创意思维是人脑运用联想的方式对表象进行深层次的加工处理，

第三章　图形的创意思维

创作出符合创意要求的新形象的心理过程，通过分析、发现、重组现有素材，赋予这些素材以全新的立意和视觉形象。作为一种创新行为，它可以从多方面、多角度和多层次，运用联想想象的方法，通过多个元素的组合，最终实现视觉形式上达到标新立异、信息传递生动灵活的效果。如图3-1～图3-6所示，设计师们通过大胆的想象，对埃菲尔铁塔进行多重分析和层层解读，最终塑造出与众不同的画面效果，寓教于新，寓教于乐。

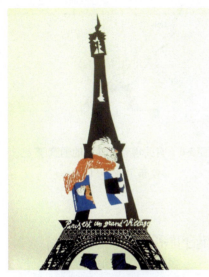

图3-1　有关埃菲尔铁塔的创意/弗朗哥·巴郎(Franco barron)

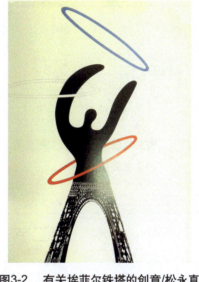

图3-2　有关埃菲尔铁塔的创意/松永真

图3-3　有关埃菲尔铁塔的创意/皮埃尔·伯纳德(Pierre Bernard)

图3-4　有关埃菲尔铁塔的创意/布鲁斯·布莱克恩(Bruce Blackburn)

图3-5 有关埃菲尔铁塔的创意/奥莱·埃克赛(Ole Exey)

图3-6 有关埃菲尔铁塔的创意/麦克·迪布尔(Mike Dibble)

第二节 创意思维的特征

创意思维具有以下几个方面的特征。

一、求异性

求异性作为图形创意的思维特征之一,是设计师站在逻辑的对立面,寻找存在于客观世界对象中的形象和质的变异,使得图形与现实之间产生语义上的关联。运用构成、重组、再生等表现手段进行设计的构思,形成设计画面中别具一格的创意与联想,使作品产生标新立异的形象,并且能充分表达创作主题内涵。

如图3-7所示,此海报通过寻找素材之间的关联,将斧头木柄、绿芽原本相异的元素进行组合,赋予了保护大自然的新内涵,同时体现了图形创意求异的思维特征,得到意想不到的视觉效果。

如图3-8所示,同样也是突出了画面的求异性特征,将手掌的皮肤变异为开口的嘴巴,露出两排整洁的牙齿,象征着戏剧舞台的"发声"表演。

图3-7 海报设计/福田繁雄

如图3-9所示,这一组广告海报,作者把人身体的某部分元素进行替换,创造出一种新颖、别致、有趣味性的艺术效果,从而达到求异性效果。

图3-8 德国汉堡市波利达国际展戏剧招贴/霍尔戈·马蒂斯(Hogler Matthies)

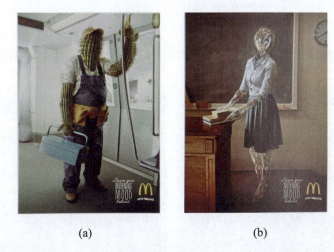

(a)　　　　　　　　　　　　(b)

图3-9 麦当劳广告设计——《让你的坏脾气消失》/卢卡斯·葛博恩(Lukas Grossebner)

二、跳跃性

跳跃性作为创意思维的又一特征,是指思考问题的方式呈现出非连续性,这种非连续性的思考方式导致思维的中断、突变与逻辑的间歇、转换,其突出表现为所描绘的对象异常与新奇,然而跳跃性思维使得在表面上无关的物形因本质关联而组合在一起。

如图3-10所示,霍尔戈·马蒂斯(Hogler Matthies)打破常规思维,创造性地把天鹅的头与人的脚在画面中进行了同构,天鹅的头与人的脚在形象上不相关,但是让其在逻辑上产生关联,赋予画面深刻的内涵,进而巧妙地把海报信息传递给受众。

如图3-11所示,这是阿姆斯特丹国际戏剧学院的一则创意广告。画面运用了混维的表现手法,打破了常规的视觉表现,跳跃性地在二维平面上呈现出三维空间,耐人寻味。

图形创意

图3-10　芭蕾舞剧《天鹅湖》演出海报/　　　　图3-11　阿姆斯特丹国际戏剧学院创意广告
霍尔戈·马蒂斯(Hogler Matthies)

如图3-12所示，这一则睫毛膏的系列广告跳跃性地把睫毛与户外运动(攀岩/滑板)联系起来，巧妙地将睫毛比喻成户外运动工具，通过画面的组合，将睫毛膏的功能表现得淋漓尽致。

(a)　　　　　　　　　　　　　　　　　　　(b)

图3-12　某品牌睫毛膏广告设计/海梅·杜克(Jaime Duque)

三、综合性

综合性是创意思维运用中体现得最为明显的特征，它是指在进行创意思维过程中，通过提炼、概括所有已知事物的特征，综合形成一个新的形象。设计师在进行图形创意时，要获得一个好的创意往往不是靠苦想就可以实现，更多时候是建立在对客观事物的形状、结构、秩序和意义的综合分析，将思维建立在多角度、全方位的思维点的交叉和整合上。

如图3-13所示，这三张禁烟广告设计分别从女性吸烟、男性吸烟和未成年人被动吸烟等社会问题来进行创意，设计师们以巧妙夸张的视觉表现，从多个层面(性别/年

龄)呈现出吸烟的危害,从而引起大众对吸烟危害的思考。这三张照片对于吸烟危害的表现正是从多个角度进行综合性思维创意的成果。

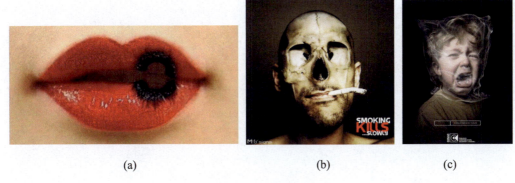

(a)　　　　　　　　　　　(b)　　　　　　　　　　(c)

图3-13　禁烟广告

第三节　创意思维的方式

一、发散思维

发散思维又可以称为辐射思维、多向思维、扩散思维,是指从问题出发,引出一系列思考的思维模式。就像渔民在茫茫大海上捕鱼,发散思维就像一张网,向四面八方发散,从不同方向、按照层层辐射的方式,不受约束地进行由点到面、波及范围广的发散思考。发散思维的模式大致是:创意时围绕一个核心点,再从这个核心点延展出去,形成一张经线和纬线交织的网,网状的结构包含大量相关信息,再在这些信息中寻找创新点。发散思维要求灵活、超越常规,运用逻辑抽象能力、想象能力及直觉顿悟能力,拓展开发新思路,就问题进行多方位、多层次,多角度的思考。如图3-14所示是一张发散思维导图,学生通过引出核心命题,然后迅速打开思维,向不同方向发散出去,进行联想。从事物的形态、特征、性质不断发射,试图构成一种寻求多种途径解决问题的思维形式。要做到有序地发散思维,关键是要能打破思维的定式,改变单一的思路,运用联想和想象等方法尽可能有序地拓展思路,进一步打开思维。如图3-15、图3-16所示是学生以"钓鱼翁"为主题进行发散思维训练而创意出的图形。

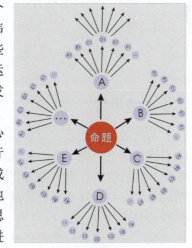

图3-14　发散思维导图

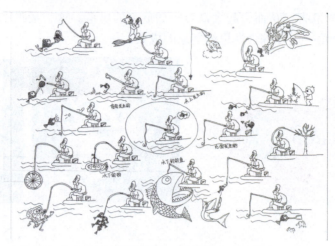

图3-15　学生发散思维创意图(1)/梁亚楠/指导老师：韩佩妘

图3-16　学生发散思维创意图(2)/李若兰/指导老师：韩佩妘

二、收敛思维

与发散思维的模式恰好相反，收敛思维是建立在发散思维基础上，调动各方面的元素，指向问题的核心。如图3-17所示，收敛思维就犹如渔民收网的时候，从茫茫海上收回网，寻找自己的最佳收获。运用收敛思维，要求要做到对素材去伪存真、去粗存精、由此及彼、由表及里，寻求目标的最优解决方案。在图形设计中，收敛型思维最直接的表现，就是将各种信息元素巧妙地同构，构成一个耐人寻味的全新视觉形态。如图3-18所示，学生通过各种事物进行思维聚拢，最后得到核心词——"郁闷"，即寻找各种事物的共同性质，在众多

图3-17　收敛思维导图

概念当中，找到郁闷这个链接点。

(a)　　　　　　　　　　　　(b)　　　　　　　　　　　　(c)

图3-18　学生收敛思维创意图(3)梁亚楠/李若兰/曹琳茜/指导老师：韩佩妘

如图3-19所示，这一组红酒广告，就是充分发挥了收敛思维作用的案例之一。设计师从不同角度思考，最终聚拢成一个核心点，这一核心点传递了该品牌红酒的文化历史、品牌知名度及其产地的纯正。鞋子、书、钳子、牌匾这四个元素与红酒在形象上并无关联，但却都具有历史沧桑感，设计师巧妙地运用收敛思维，创作出独树一帜而又不失文化气息的广告设计。

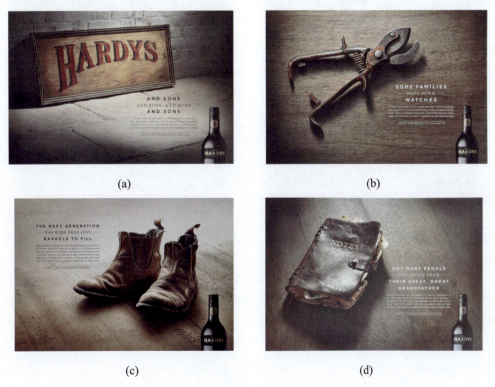

(a)　　　　　　　　　　　　(b)

(c)　　　　　　　　　　　　(d)

图3-19　HARDYS红酒广告设计/文斯·麦克斯威尼(Vince McSweeney)

如图3-20所示，Gweleo线上眼镜销售商系列广告中，设计师同样也是运用了收敛思维，通过夸张的手法宣传了眼镜的功效，形象生动有趣，吸引了受众，达到促销效果，一系列夸张的动作指向广告语need glasses fast，这都是收敛思维在广告设计中的体现。

图3-20　Gweleo线上眼镜销售商系列广告/托马斯·鲁奥(Thomas Derouault)

三、逆向思维

逆向思维是一种反逻辑思考的思维方式，从事物反面出发，不按常理思考，是悖逆常规的设计思维。在运用逆向思维时，要突破常规思维定式，反其道而行之，避免陷入思维的普遍化、常规化。

在运用逆向思维时，可以从方向逆转、属性逆反、原理逆向、悖论等方面进行思考，这几种思维方法的运用可以让图形达到与众不同的效果，这几个方面都可以成为我们创意思考的切入点。逆向思维有违常理，悖于常识，易达到意想不到的效果。利用反常出彩，颠覆原有的形象，最终达到亦真亦幻的视觉效果。

1. 方向逆转

如图3-21、图3-22所示，房子的反转、塔的倾斜在常理中是不可能的，但设计师通过精心巧妙的设计逆转方向，打破视觉形象的恒常性，创造出一种荒诞、乖谬的视

觉效果。

图3-21　重庆洋人街/方向逆转

图3-22　比萨斜塔/方向逆转

如图3-23所示，雷尼·马格利特(Rene Magritte)设计师通过人的正面与背面的重构，方向逆转，赋予了画面新的意义，充分体现出了"危险"的含义。

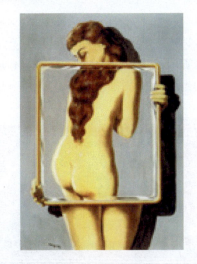

图3-23　《危险关系》/雷尼·马格利特(Rene Magritte)/方向逆转

2. 属性逆反

属性逆反就是改变事物的属性和特质。如图3-24所示，杜尚《泉》展示的不是让人伏案的桌子，令人放松的藤椅，而是从未作为创作主体进入艺术世界的小便池，他在挑战艺术与审美的同时提出了自己对艺术如何界定的质疑。

如图3-25所示，设计师利用名作进行创作，众所周知，米开朗基罗设计的大卫被誉为世界上最标准的男性形态，设计师通过突破属性，把大卫身体变胖，以此提醒大众如果不坚持锻炼，再美的身体也会变样。这均是逆向思维在艺术创作与设计实践中的体现。

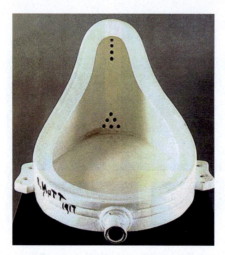
图3-24　《泉》/杜尚/属性逆反

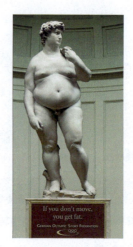
图3-25　德国奥林匹克体育合会海报设计图/属性逆反

3. 原理逆向

除此之外，逆向思维中还有一种原理逆向——原理逆向则是对传统艺术、理性与现实本质的颠覆。如图3-26所示，设计师突破原理，让黑人母亲抱着白人孩子进行喂奶，正是通过这不同寻常的组合，使画面被赋予了更深一层的含义——爱，充满于世界，不分种族。

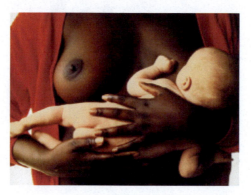
图3-26　让世界充满爱/托斯卡尼(Tuscany)/原理逆向

4. 悖论

悖论就是颠覆理性的透视法则，正如"视觉诗人"派的代表人物——招贴设计大师冈特·兰堡(Gunter Ram bow)在他的招贴设计中运用悖理的表现手法。画面描绘了一只拿着书的手，这只手从二维平面变成了三维立体空间，整个作品在视觉上亦真亦幻，如图3-27所示。

如图3-28所示，子弹反常规地向枪口射进，这是常理不可能达到的，设计师运用逆向思维进行创作，表达了射出的子弹将会反作用于人类自身，以此向人们宣告战争

是可怕而具有毁灭性的，我们要反对战争，呼唤和平。

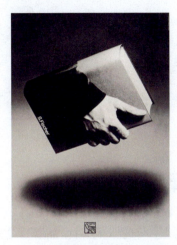

图3-27 为S·费舍尔出版社所设计的招贴/冈特·兰堡(Gunter Ram bow)/悖论

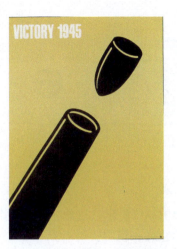

图3-28 《1945年的胜利》/福田繁雄/悖论

四、虚构思维

虚构作为创意的思维方式之一，致力于从客观世界寻找素材，进行主观的虚构。在虚构不可能的事物时，要充分发挥想象力，通过主观分析客观事物，进行形象创造从而传递理念。虚构性思维以假设为前提，在客观形象上以形变为基础，使意义得以升华。虚构可以从观念切入创意，并且通过视觉元素之间的连接增强差异性。创意不只是追求生活的真实性，还可以通过形态的特征、特性或状态的嫁接，创造更具有感染力的形象，从而更有效地传达信息。

如图3-29所示，这幅禁烟广告海报，巧妙地运用了虚构思维，把香烟置换成牙齿，虚实相生，增强了画面的视觉冲击力，寓意吸烟会破坏人的牙齿，对身体有害，从而起到了禁烟的警示作用。

图3-29 反吸烟者/亚历山大·法尔汀(Alexander Fargesin)

如图3-30所示，这一组卡尔剃须刀广告，设计师利用虚构思维，通过为蜘蛛、螃蟹、刺猬剃毛，虚构了本不可能发生的事情，赋予画面生动诙谐的效果，从而引起了

广大受众的注意,传递了剃须刀强大的功能。

图3-30 卡尔剃须刀广告/安念俊彦

如图3-31所示,这组卡车道辅助系统系列广告,设计师利用虚拟形式塑造画面,让人不经意在镜中突然看到另一个人,以此巧妙地告知车主,运用该品牌变道辅助系统,能在盲区更好地提醒驾驶员注意行车安全。

图3-31 车道辅助系统广告/路易斯·桑切斯(Luiz Sanches)

五、综合性思维

综合性思维是指将所有的思维融合在一起运用,通过解构、拆散、重组等方法分析素材,创造出具有震撼视觉效果的图形。在图形设计过程中,仅仅运用一种思维进行图形创作,往往很难达到预期效果,也会导致新颖不足、亮点不够。因此在进行图形创意时,大都要将几种思维结合起来,灵活运用,互融互补,取长补短,从而使画面尽可能立体丰富起来,达到与众不同的创新效果。

如图3-32所示,设计大师金特·凯泽(Gunther Kieser)运用发散思维和虚构思维,把树与小号进

图3-32 后来者音乐会招贴/金特·凯泽(Gunther Kieser)

行组合，这看似不可能发生，但设计师通过虚构，对两者进行结合，创造出既突出音乐会主题，又具有视觉冲击力的海报，令人印象深刻。

如图3-33所示，这是一组关于厨房纸巾的系列广告，它综合了发散思维、虚构思维、收敛思维，用生长了的仙人掌与已经干裂的水来表现该厨房纸巾具有强大的吸附功能，体现出产品的性能。

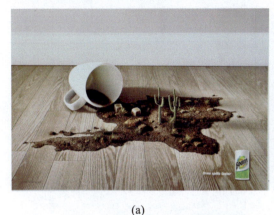
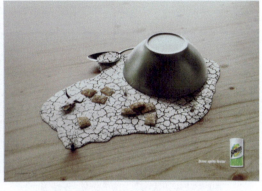

(a)　　　　　　　　　　　　　　(b)

图3-33　Bounty牌厨房纸巾系列广告/罗伯·菲金(Rob Feakins)

第四节　创意思维的过程

图形创意的创作过程可以分为两个步骤：联想和想象。

鲁道夫·阿恩海姆(Rudolf Arnheim，1904—1994年)在《艺术与视知觉》中说："视觉形象永远不是对于感性材料的机械复制，而是对现实的一种创造性的把握。它把握的形象是含有丰富的想象性、创造性、敏锐性的美的形象。"在进行图形设计时，往往需要运用到联想和想象，意味着在已有的经验与知识上，寻找事物之间的可塑性，对素材解构、分析、重组，赋予画面耐人寻味的视觉效果。如图3-34所示，爵士音乐海报，作者通过发挥想象力，将腿与乐器异质同构，让萨克斯变化为了一个带有色情色彩的舞女的腿的形态，表达出卡巴莱饭店里歌舞表演的主题。

如图3-35所示，作者将抽屉组装摆放为T恤的形式，将表面不相干的事物抛开外形表层而引发联想，联系在一起。

如图3-36所示，雷尼·马格利特通过鞋子与脚的

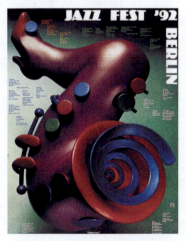

图3-34　柏林音乐节招贴/金特·凯泽(Gent Kaiser)

联想，巧妙地把两者共同属性进行联系，通过一系列分析、解构，塑造出怪异而有趣的画面。

图3-35　"由形象的相似转接为T恤衫的意义"海报设计

图3-36　《红模型》/雷尼·马格利特(Rene Magritte)

一、联想的定义与方式

(一)联想的定义

联想是由一事物推想到另一事物的思维过程，联想可以是由点到面呈放射性面状发散，也可以从一点开始按意识层层推演以线性发散。比如看到一个圆，我们会联想到眼睛、满月、足球、盘子、西瓜、鸡蛋、方向盘、项链等，这即是由一个"圆"进行的形象联想；也可以从意象联想到团结、圆满、周而复始、圆滑等。再如，由一根线的形态联想到划痕、雨、边界、涟漪等，也可以从"线"意象联想到温柔(曲线)、明朗(直线)、速度(斜线)等。这都说明，我们每个人对图形都有自己的想法，也由此会产生不同的答案，但归根结底是因为联想是创意的根源。

(二)联想的方式

联想是让两个在现实生活中并没有联系的事物通过创意的手段产生联系，从而产生新形象和成果。联想的重点在于思维的拓展，形似与意联是创意思维连接的方式。在观察事物的过程中，我们要学会寻找容易被忽略的素材以及事物之间形象与意象的关联。

1. 形象联想

形象联想常常因人的感性认识而产生，是指人所具有的第一直觉反应影响下产生

相关联的新形象，即指由一种物象的造型而引发的与之相似形态的联想。设计师运用形象联想的思维寻找多种事物形态之间的相似性，加以组合，创造出具有新含义的视觉图形。如图3-37所示，设计师将冰淇淋置换成人的肚子，这看似相差甚远的两种形态，但通过设计师的形象联想，将两者进行巧妙结合，塑造出了一个新形象，且生动形象地传达了广告信息。如图3-38所示，设计师通过形象联想，把人的胡须替换成动物的形态，使人目光聚焦在可爱动物身上，创意性地将剃须刀广告主题表达出来。

图3-37　法国新生部广告

(a)　　　　　　　　　　(b)　　　　　　　　　　(c)

图3-38　Schick(舒适)牌剃须刀广告/乔什·摩尔(Josh Moore)

2. 意象联想

意象联想指的是将表面互不相连的事物，抛开其外形表层，通过它们之间某种特征、本质上所具有的共性引发的种种联想，比如由鸽子想到和平、玫瑰想到爱情、枪想到战争、元宝想到财富。如图3-39所示，设计师通过意象联想，将两个互不相干的物体拼贴结合起来，天鹅和舞女巧妙地同构在一起，形象生动地表达了海报的主题——天鹅湖。如图3-40所示，在Spa牌海绵擦布系列广告中，设计师用意象联想把海绵擦布与盘子的作用联系起来，用擦布盛装食物，突出擦布吸水性强，强调了擦布的功能。意象联想可以由事物内部属性引发出一系列联想，需要我们分析、提炼后再加以运用。如图3-41所示，在Bondex木制品保护涂料广告中，设计师通过呈现水淋浇椅子的画面，让人意象联想到该品牌防水、防腐的功能性。如图3-42所示，Protex牌隐形抗菌洗手液系列广告中，设计师描绘了人与宠物亲密接触的画面，突出了该洗手液的清洁功能与隐形抗菌功效。这则广告通过意象联想将该洗手液的功能淋漓尽致地表现出来。

图3-39 法兰克福歌剧院芭蕾演出招贴/金特·凯泽(Gunther Kieser)

(a)　　　　　　　　　　　　　　　　(b)

图3-40 Spa牌海绵擦布系列广告/阿尼鲁特·阿萨瓦纳帕农(Aniruth Assawanapanon)

(a)　　　　　　　　　　　　　　　　(b)

图3-41 Bondex木制品保护涂料广告/维涅狄斯(Veradis Vinyratn)

图3-42　Protex牌隐形抗菌洗手液系列广告/瑞塔·玛雅(Renata Maia)

课题训练一

作业名称："同学印象"的联想创意。

训练目的：培养学生的思维创造能力和设计表达能力。

要点提示：可以从同学的外形、性格、爱好等特点进行联想，运用图形创意的思维方式、表现方法(同构、共生、异影、混维等)进行创作。

作业要求：

(1) 选择班上最熟悉四名同学，分析他们的个性特点，运用图形联想的手法进行图形创作。

(2) 在A4纸上作画，标明同学的名字，用一两句话说明他的特点，要求画面工整、细致、干净，色彩不限。

参考学生作业：如图3-43～图3-45所示。

图3-43　学生作业(1)/梁亚楠/指导教师：韩佩妘

图3-44　学生作业(2)/蒙靖林/指导教师：韩佩妘　　图3-45　学生作业(3)/祁笑笑/指导教师：韩佩妘

二、联想的种类

1. 类似联想

类似联想是指客观对象在外形或内容上有相似、相近的结构关系而形成的联想方式。比如我们看到小鸟在天上飞，会联想到飞机的发明；看到水里的鱼，会联想到游艇；看到母亲喂孩子母乳，会联想到奶嘴等。在图形创意中，为了表达设计主题，我们往往需要将不同事物的形态进行结合，因此要有意识地引导自己仔细观察与分析周边的事物，寻找多种事物形态或意义上的相似点。如图3-46所示，DHM Crack Seal系列广告中，设计师通过裂缝与拉链的相似性，进行大胆联想，突出该品牌的填充缝合功能。如图3-47所示，在《捕捉美丽》Croatia Photo Safari系列广告中，设计师利用相机与笼子之间的相似性，进行巧妙结合，传递出"用相机捕捉瞬间的美丽"这一主题。

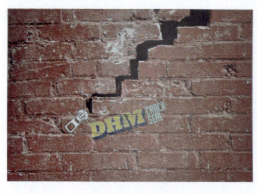 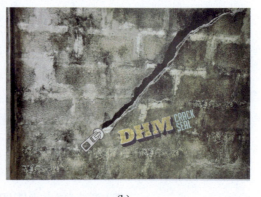

(a)　　　　　　　　　　　　　　(b)

图3-46　DHM Crack Seal(玻璃纤维增强裂缝填充化合物)系列广告/萨吉·约翰尼(Saji Johnny)

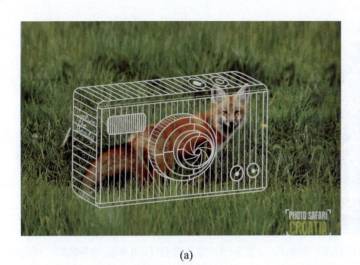

(a) (b)

图3-47 《捕捉美丽》Croatia Photo Safari系列广告/达科·博斯纳尔(Darko Bosnar)

课题训练二

作业名称：三元素的类似联想

训练目的：对元素进行类似联想练习，锻炼学生的联想能力。

要点提示：以圆、三角形、方形三元素为依据，通过联想，捕捉生活中的相似视觉形象。

作业要求：

(1) 要求各要素形似或意象。

(2) 在A4纸上作画，每个元素各画6～10个，色彩不限(草图每形各画15个以上)。

参考学生作业：如图3-48～图3-56所示。

图3-48 学生作业(4)曾婉莹/指导教师：韩佩妘 图3-49 学生作业(5)/汪珈伊/指导教师：韩佩妘

图3-50　学生作业(6)/祁笑笑/指导教师：韩佩妘　　图3-51　学生作业(7)/朱宇涵/指导教师：韩佩妘

图3-52　学生作业(8)/钱露露/指导教师：韩佩妘　　图3-53　学生作业(9)/祁笑笑/指导教师：韩佩妘

图3-54　学生作业(10)/黄堃/指导教师：韩佩妘　　图3-55　学生作业(11)/霍雨繁/指导教师：韩佩妘

2. 对比联想

对一事物的感知或回忆联想到与它具有截然不同特征事物的思维，称为对比联想。作为一种反向思考的思维方式，从与出发点相背离的方向去思考，寻找具有联系的事物，从而产生某种新设想，如下雨想到彩虹，冰天雪地想到大汗淋漓，北极想到南极，东方想到西方，落后想到先进等。从事物的对立面进行思考，从而增强画面视觉张力。

如图3-57所示，企鹅本是生活在南极的动物，却突然出现在街道上，这不可思议的事情是设计师运用对比联想的结果，呼吁人们要保护环境，与自然和谐相处。

如图3-58所示，是贝纳通的广告，画面让不同肤色的两个孩子拥抱在一起，形成黑与白视觉对比，不仅体现了种族平等的观念，也丰富了视觉效果。

图3-56　学生作业(12)/祁笑笑/指导老师：韩佩妘

图3-57　环保公益广告

图3-58　贝纳通广告/托斯卡尼(Tuscan)

如图3-59所示，为ACC巡航系统广告，设计师利用动物距离镜头远近的对比，生动形象地传递出了广告语——危险只是距离远近的问题，从而表达了ACC巡航系统能够帮助你与前面的车辆保持安全距离的理念。

(a)

(b)

图3-59　ACC巡航系统广告/雷纳托·西蒙斯(Renato Simoes)

如图3-60所示，设计师通过运用对比联想，将不合尺寸的鞋子和衣服穿在人的身上，巧妙地传递出打折的信息。

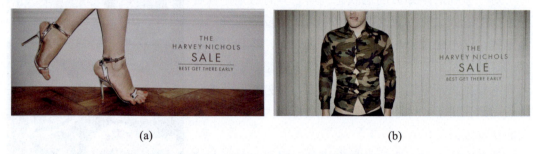

(a)　　　　　　　　　　　　　　　(b)

图3-60　The Harvey Nichols Sale广告/本·托莱特(Ben Tollett)

3. 因果联想

因果联想是指由一种事物联想到另一种与它有因果联系的事物的一种联想。世界万物是互相联系互相依存的，俗言说有因必有果，因果是具有一定的逻辑关系的。比如，水里面鱼群死亡会想到水污染，看到工业区不断排放的烟尘会想到空气污染，看到树木砍伐会想到水土流失，看到战争会想到死亡，等等。在广告设计中，设计师常常运用因果联想传递深层次的内涵。如图3-61所示是Matsuda牌快干油漆的系列广告，画面描述鱼刚跳出水面瞬间就变成了鱼干的情景，设计师通过因果对比，形象地表达了该品牌的快干功效。如图3-62所示，画面中我们可以看到相机撞击地面，地面瞬间变成柔软的地毯，生动地说明相机包拥有强大的保护功能。

(a)　　　　　　　　　　　　　　　(b)

图3-61　Matsuda牌快干油漆广告设计/久保田义人(Yoshito Kubota)

(a)　　　　　　　　　　　　　　　　(b)

图3-62　Manfrotto牌相机包广告/赫尔穆特·迈耶(Helmut Meyer)

4. 转移联想

转移联想是指把注意力从一事物转移到另一事物的一种联想，可以通过相似、相关、逻辑、想象、因果等多种手法的转移从而达到最终想要的效果。

如图3-63所示，学生以"家"为主题作了一个转移联想的训练，作品中首先想到家里的人，由此想到代表男士的西装，再由西装想到代表女人的婚纱等而引发出一系列联想，这是一种转移性的联想形式。再如图3-64所示，学生从国家想到中国传统民族元素"中国结"再想到家中门上的"福"以此展开了一系列关于家的联想。

图3-63　学生作业(13)/梁亚楠/指导教师：韩佩妘　　图3-64　学生作业(14)/李若兰/指导教师：韩佩妘

即时十分钟训练

玻璃杯有哪些用途？请用图形表现出来，不少于6个。

玻璃杯用途(参考答案：如图3-65所示)

图形创意

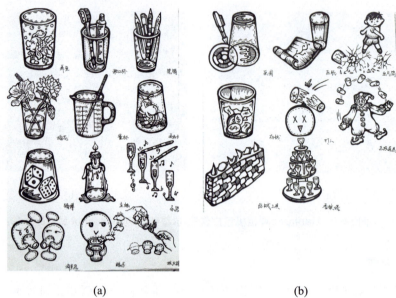

(a)　　　　　　　　　　　　(b)

图3-65　学生作业(15)/杜雨柔/指导老师：韩佩妘

课题训练三

作业名称： 以灯泡、鞋子为元素的联想与创造。

训练目的： 训练学生的联想力，提高学生的创造设计能力。

要点提示： 以灯泡、鞋子为基本元素，从其基本外形特征出发，进行一系列与之外形相似的联想，也可以从意义上进行联想，寻找事物之间含义的相似。

作业要求：

(1) 要求从形式或意义的角度，使得创意图形富有趣味性与视觉冲击力。

(2) 在A4纸作画，画出至少8个创意图形(草图12个以上)，要求画面工整、细致、干净，色彩不限。

参考学生作业： 如图3-66～图3-69所示。

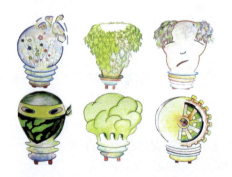

图3-66　学生作业(16)/陈雅琳/指导教师：韩佩妘

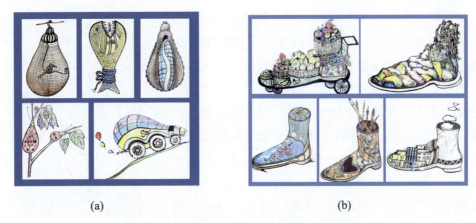

(a)　　　　　　　　　　　　　　　　(b)

图3-67　学生作业(17)/彭江/指导教师：韩佩妘

图3-68　学生作业(18)/汪珈伊/指导教师：韩佩妘

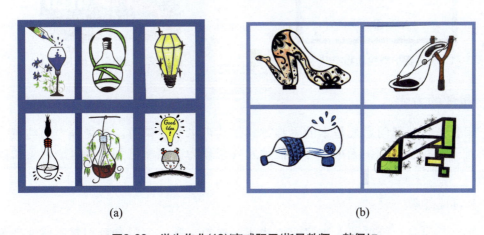

(a)　　　　　　　　　　　　　　　　(b)

图3-69　学生作业(19)/高戚阳子/指导教师：韩佩妘

三、想象的定义

心理学中将想象视为在知觉的基础上，是通过对大脑中的记忆表象进行加工改

造，进而创造出新形象的心理过程。在现代图形创意中，想象是以记忆中的形象作为材料，根据经验，按照人的感性知觉和创意意图对素材进行改造加工，重新塑造新形象的创意过程。如图3-70所示，设计师通过想象，把人的身体与吉他结合在一起，塑造出新的形象，突出了主题。如图3-71所示这幅招贴海报，设计师通过用鸟与人的手进行大胆的想象与结合，生动形象地诠释了保护野生动物的主题。如图3-72所示，设计师运用夸张的想象，塑造出一只到处乱跑，把奶水洒得到处都是的狗的形态，创造出一幅有意思的画面。

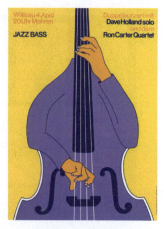

图3-70　广告设计/尼古拉斯·卓斯乐(Nicholas Driscoll)

图3-71　世界保护野生动物招贴/福田繁雄

图3-72　《想象》/思考顽人

四、想象的方式

想象作为图形创意最基本的思维方式，其可以突破束缚，不受外力的约束，任由思维天马行空，无拘无束、尽可能地发挥想象力。想象可划分为再造想象和创造想象。

1.再造想象

再造想象是指依据别人语言的描述或图样的示意，运用自身积累的感性形象材料，在脑海中再造出相应的新形象，或者根据语言文字或其他艺术作品的形式、内容以及长期积累的知识、经验，创造性地向其注入新的要素，再造出相应的新形象的心理过程。如文字上记载："蝴蝶，昆虫名，静止时，四翅竖立在背部，喜在花间、草地飞行，吸食花蜜。有粉蝶、凤蝶等品种。"如图3-73所示，设计师通过书上的文

字材料描述，而对蝴蝶的形象进行再造想象。如图3-74所示，设计师通过对生活素材的再造，将自己的想法融入图形之中，表达出了新的图形语义——战争会把枪头指向你。

图3-73　传统蝴蝶纹

图3-74　伊拉克战争招贴/犹太男孩公司

2. 创造想象

创造想象是指根据一定的目的、任务独立地创造出一个全新的视觉形象的心理过程。在图形设计中，设计师可以从无到有，在现实与幻觉之间进行丰富想象，创造出梦幻般的视觉效果。如图3-75所示的作品《强奸》，设计师将人的身体元素构造在人的脸部上，赋予画面荒诞的视觉效果。如图3-76所示，设计师运用创造性想象，将乐器和人物的头像结合，塑造出一个全新的视觉形象。

图3-75　《强奸》/雷尼·马格利特((Rene Magritte)

图3-76　爵士音乐节招贴设计/尼古拉斯(Nicholas)

课题训练四

作业名称：

1. 标志符号的创作和设计——以条形码为设计元素的创意想象(如图3-77～图3-78所示)。

2. "网"的创意想象(如图3-79～图3-81所示)。

训练目的： 打破学生常规的思维，提高学生的创造想象力。

要点提示： 以条形码、网为基本元素，充分发挥自己的想象力，运用同构、异影、共生等表现手法进行创作。

参考学生作业： 如图3-77～图3-81所示。

作业要求：

(1) 作品要求具有创意性与趣味性，视觉效果强。

(2) 在A4纸上作画，各元素至少画出4个创意图形(草图12个以上)，要求画面工整、细致、干净，色彩不限。

图3-77　学生作业(20)/彭江/指导教师：韩佩妘

(a)　　　　　　　　　　　　　　(b)

图3-78　学生作业(21)/罗晶/指导教师：韩佩妘

图3-79　学生作业(22)/张世威/指导教师：韩佩妘

图3-80　学生作业(23)/张洋/指导教师：韩佩妘

(a)　　　　　　　　　　(b)

图3-81　学生作业(24)/高威阳子/指导教师：韩佩妘

第五节 思维导图

思维导图是放射性思维的自然表达,是一种非常有效的图形技术,是打开思路、挖掘潜能的钥匙。其充分运用左右脑的机能,利用记忆、阅读、思维的规律,促进逻辑与想象之间的平衡发展,运用图文并重的技巧,把各级主题的关系用相互隶属与相关的层级图表现出来,为主题关键词与图像、颜色等建立记忆链接。

一、创意思维导图的特征

思维导图运用极其广泛,其具有如下几个典型特征:①焦点、核心词突出,注意焦点集中到中心词或中央图形上。如图3-82所示,中心词"祁笑笑"便是主题的焦点。②由主题的主干分出分支,从中央图形向四周放射形成网状或树状。③再由分支归纳出一个个关键词(如图3-83中所示的"工作、学习、地域、生活、特长"等);将相关的话题以分支形式表现出来,附在更细的分枝上,如图3-84所示。④尽量捕捉联想闪光点,开始进行构思创作,完成最终稿,如图3-85所示。

图3-82　思维导图(1)/祁笑笑/指导老师:韩佩妘　　图3-83　思维导图(2)/祁笑笑/指导老师:韩佩妘

图3-84　思维导图(3)/祁笑笑/指导老师:韩佩妘　　图3-85　最终稿/祁笑笑/指导老师:韩佩妘

二、思维导图的训练步骤

第一步:发散想法。

首先确定好中心词(如图3-86所示,"新鲜"),围绕中心词,展开联想,发散思维,迅速在脑海中构思几个关键词(如人物、植物、动物、事物等),然后快速记下来,并进行不停的延续构思。进行初步构思时,可以忽略词的含义是否符合常识和逻辑,要打破固有思维,尽可能发散思考,充分发挥自由联想,如图3-87所示。

图3-86　思维导图步骤(1)/祁笑笑/指导老师:韩佩妘　　图3-87　思维导图步骤(2)/祁笑笑/指导老师:韩佩妘

第二步:进步拓展联想。

在前一步的基础上,寻找一个词作为中心点,继续进行拓展,发挥联想,挖掘事物之间的联系。如图3-88所示,以"网上购物"为中心词,再进一步分支延伸下去联想到电脑、ipad、乔布斯、苹果、健康。

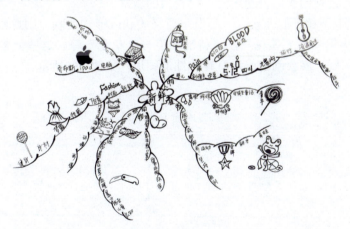

图3-88　思维导图步骤(3)/祁笑笑/指导老师:韩佩妘

第三步:寻找关联。

在第二步的基础上,逐步整理、分析画面的关键词,进行归纳整合,找出与众不同的元素和亮点。在不同的枝节上,尽可能寻找元素之间的相关联系,将其结合起来,用不同颜色的笔标注出来。如图3-89所示的思维导图中,该同学寻找出了她认为的闪光点,并用红笔做上标记,如苹果、环保、新血液、科技等。

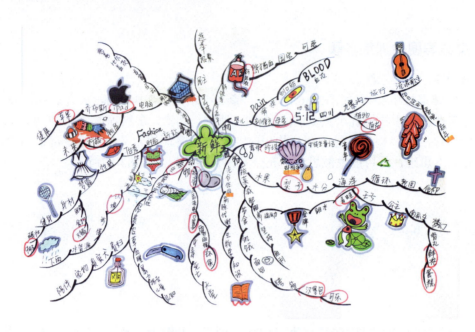

图3-89　思维导图步骤(4)/祁笑笑/指导老师：韩佩妘

注意：(1) 创新性最强的元素往往是距离中心词越远的概念，比如，在第三步里，汉堡包离中心词是较远的，但其创新的价值是不可忽略的，其创新点是很值得挖掘的。如图3-90所示，作者把"汉堡包"与动物分支里面的"鸡蛋""新生"这两个关键词联系起来，进行创作，表现出汉堡包材料的新鲜。

(2) 两个貌似不相干的元素，一旦发生意义关联或形式关联，创意就越新颖。在思维导图中，"火锅"与"莲花"，"待哺鸟"与"花蕊"等，这些元素看似不相干，两者一旦发生关联，就会创造出富有趣味性的图形，如图3-90所示。

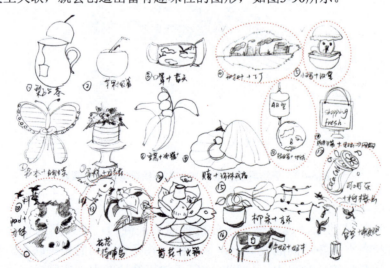

图3-90　思维导图步骤/祁笑笑/指导老师：韩佩妘

第四步：提出方案，画草图。

在第三步的基础上，开始整理自己的思路，将认为有价值的想法提炼，结合、围绕主题思考、完善，提出创意方案，完成草图设计，如图3-91所示。如图3-92～图3-93所示，是最终的设计方案，学生通过一步一步的思维发散、层层深入，寻找出自己认为最有价值的元素进行创意。

图3-91　方案(1)/祁笑笑/指导老师：韩佩妘

图3-92　方案(2)/祁笑笑/指导老师：韩佩妘　　图3-93　方案(3)/祁笑笑/指导老师：韩佩妘

【提示】在由源中心概念或分支中的中心词进行联想时，可按这些提示来进行：

★ 分类：人物(性别/年龄/古今/地域)、动物、植物、事件；视觉、听觉、味觉、嗅觉、触觉、感觉等。如图3-94所示，是由"新鲜"这个核心词为创意点出发，学生通过以人物、事物、动物、植物为划分点，而进行的一系列思维开发。

★ 可表达对热门话题的看法，如环保、国际关系、e时代等。

★ 对传统观念的反思，如历史追溯、时代变迁、教育反思等。

★ 对生活细节、点滴的思考、认识、顿悟，如生活潮流、关心老人，对金钱、真情的看法等。

★ 对图形变化的趣味追求、幽默组合，如生活趣事等。

图3-94　思维导图/祁笑笑/指导老师：韩佩妘

课题训练五

作业名称："我"的思维导图。

训练目的：掌握思维导图的方法，拓展学生思维。

要点提示：

对自己进行深入的自我审视与剖析(从外形、性格、背景、经历、学习、爱好、规划等)，然后通过图形构思出对应的思维导图。

作业要求：

(1) 运用思维导图方法并结合本章所传授的内容知识点进行创作。要求思维开阔，图形表现力强。

(2) 在A3纸作画，要求画面工整、干净，色彩不限。

参考学生作业：如图3-95～图3-98所示。

图3-95　学生作业(25)/梁亚楠/指导教师：韩佩妘

图3-96　学生作业(26)/李孟彧/指导教师：韩佩妘

图3-97　学生作业(27)/邓伯川/指导教师：韩佩妘　　图3-98　学生作业(28)/祁笑笑/指导教师：韩佩妘

第五节　经典链接

一、马克斯·恩斯特

马克斯·恩斯特(Max Ernst，1891—1976年)，德国画家和雕塑家，艺术史上达达主义和超现实主义的灵魂人物。他一生风格多变，其大部分艺术创作灵感来源于主观幻觉和令人不安的想象。如图3-99所示的《大象西里伯斯》这幅作品，作者通过创造想象、虚构的手法，赋予了画面梦幻般的视觉效果。恩斯特还发展了擦印画法，将有纹理的涂擦与素描结合起来，创造了一个又一个奇异的形象。恩斯特具有非凡的想象力，他常常游荡在激动的情绪和层出不穷的幻觉世界中，他利用直觉进行创作，流连于超现实世界，创造出艺术史上的经典图形。如图3-100所示，《青春期》展现了达达主义作品的特征——破坏就是创造。画面将人体破坏，表达出艺术家非理性的创作态度，追求无意、偶然和随兴的境界。如图3-101所示的作品《人不知其所以然》，马克斯·恩斯特将被撕碎了的人物形象置于图中，呈现出荒诞的场景。如图3-102所示的作品《新娘的婚纱》，马克斯·恩斯特把鸟与女人结合起来，塑造了鸟头人身的美女形象，艳红的鸟羽大衣随意垂落地面，与右边侍女向上扬起的紫红色奇异发型巧妙对应，赋予了画面神秘奇异的幻觉。如图3-103所示的《波兰骑士》，作者

通过剪接、拼贴的方式，极力追求艺术表现的偶然性，作品怪诞奇特，令人惊惑不解却充满梦幻的氛围。

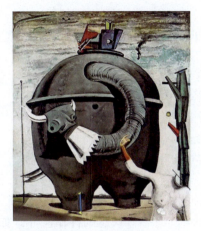

图3-99　《大象西里伯斯》

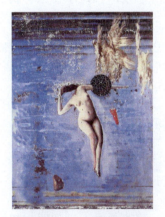

图3-100　《青春期》

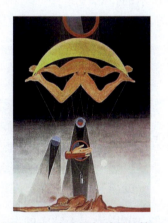

图3-101　《人不知其所以然》

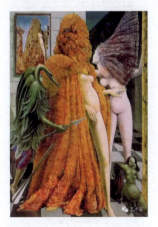

图3-102　《新娘的婚纱》

图3-103　《波兰骑士》

二、雷尼·马格利特

雷尼·马格利特(Rene Magritte，1898—1967年)，是20世纪比利时超现实主义的代表人物，他善于将不同物品进行创意组合来制造新的冲突，赋予了画面惊人的震撼力。他通常用交换、对立的手法，创造一些奇特有趣怪诞的画面。如图3-104所示，雷尼·马格利特对马进行割裂处理，穿插于树林之中，似乎在树的前面，但又似乎在树的后面，这样的视错觉创作形成了马格利特独特的风格——看似充满矛盾，却又耐人寻味。马格利特在图形创意思维过程中，有其独特的想法，通过寻找事物之间矛盾对立的因素，进行挖掘、分析，以独特的手法赋予事物一种崭新

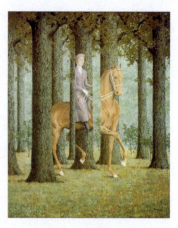

图3-104　《迷失的骑师》

的意义，引领观赏者进入一个具有感官快感的神秘世界。如图3-105所示的作品《错误的镜子》，作者将眼球置换为了天空和白云，表达出"发现美的眼睛"主题思想。如图3-106所示的作品《透明的镜子》，作者通过大胆的想象，打破事物原有属性，把人的正面与背面反转，创作出新颖的视觉艺术效果。

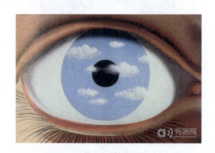

图3-105　《错误的镜子》

图3-106　《透明的镜子》

如图3-107所示，天空中的白云飘入了室内空间，整幅画面充满动感，却又存有一丝静谧之感，传达了艺术家对充满神秘的世界的感受。如图3-108所示，艺术家用想象的思维方式，大胆将大人与孩子的脸相互置换，画面带有荒诞的色彩。

图3-107　《雨后的云》

图3-108　《精确的思维》

第四章

图形创意的应用与赏析

图形创意

教学目标

鉴赏各设计领域经典案例,提高分析能力,拓宽设计思维。

通过讲述创意思维在视觉设计及其他专业领域的应用,聚焦三个大师级设计师的经典设计,提高学生的审美能力与鉴赏能力,从而提高学生的设计素养。

多媒体教学与课堂练习。

十六课时。

广告中创意图形的应用。

第一节 图形创意在视觉设计中的应用

一、图形创意在书籍装帧设计中的应用

书籍装帧设计是指由最初的书籍文稿到最终的成书出版的整个过程,亦是书籍形式由二维平面化到三维立体化的转换完成过程,它包含艺术思维、创意构思和技术手法的系统设计,对书籍的护封、封面、封底、开本、版式、环衬、扉页、插图、字体等部分进行具体设计,并且通过变化开本制式、材料选择,自由的版式设计,等等,对书的各方面进行创意设计。

图形创意在书籍装帧设计当中已经被广泛应用。图形具有独特的视觉语言及视觉感染力,它可以突破地域、语言的限制,形象地反映书籍的内涵,以直观、明确的图

形让读者深入了解作者的设计意图，从而产生共鸣。设计师通过利用图形创意手法进行表达，使书籍设计达到焕然一新的效果。

如图4-1所示，为设计师采用纺织布料为主要材料进行的书籍装帧设计，具有亲切柔和之感，运用共生的创意手法，鸟的翅膀与书籍页面共用形，在读者翻阅时，书籍犹如小鸟在挥动着翅膀飞翔。

(a) (b) (c)

图4-1　WINGZY WINGZY BOOKS装帧设计/Manja Lekic

全国装帧金奖作品——《小红人的故事》如图4-2所示，从函套至书蕊、从纸质到装订样式、从字体的选择至版式排列，以及封面上的剪纸小红人，设计者熟练地运用中国设计元素，与书中展现的神秘而奇瑰的乡土文化混为一体，体现出传统图案在现代设计中的应用。

(a) (b) (c)

图4-2　《小红人》装帧设计/吕胜中

如图4-3所示，作者将书籍中部错位镂空，打造出3D效果，由近及远呈现出旋转状态的页面，富有动感，通过比较有创意的书籍形式，表现出睡眠的深度，让人们在通往梦境的隧道中感受梦的意境。

如图4-4所示，这是一本关于蜜蜂的书籍，作者根据蜜蜂生活的环境及习性特征进行相关设计，书函为蜂箱的模样，书籍设计的创意来源于蜂巢，十分贴切，接近自然。

如图4-5和图4-6所示，该书是一本优秀的介绍中国传统手工艺术品风筝的书籍，封面利用图文结合的方式，采用古籍麻线装帧的方法，让读者体味古香古色的传统风筝

文化。

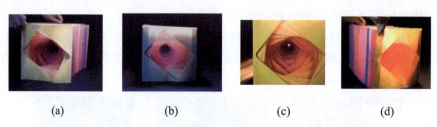

(a) (b) (c) (d)

图4-3 《兔子洞——通往梦境的隧道》装帧设计/Dina Makarita

(a) (b) (c)

图4-4 ONE FOR ALL——LONG LIVE THE QUEEN装帧设计/Stefnie Golla

图4-5 《风筝艺术》书籍封面设计　　　图4-6 《风筝艺术》书籍内页设计

如图4-7所示，本书是一个建筑设计图书试验项目，封面设计具有建筑物般坚硬质感，切口部分做不规则的处理，采用了异化的设计手法，使其不同于普通的书籍装帧，具有现代主义极简的设计风格。

(a) (b) (c) (d)

图4-7 《现代数字建筑》/Jeremy Fassio

二、图形创意在标志设计中的应用

标志，英语名称为LOGO，起源于原始部落的象征符号，具有相当长的历史，演变到现当代作为形式识别系统中的重要组成部分，成为一个企业的形象象征，蕴含着深厚的文化韵味，体现了一个企业的品牌特点、文化理念和经营战略等。标志设计具有易识别、个性、美观等特点，构成标志的各图形元素富有创意而简洁明快。图形创意在标志设计中扮演着十分重要的角色，常用到同构共生等表现手法，通过各种元素之间的组合重构，产生了大量简洁而精妙的标志图形，将信息和理念转化为视觉符号，清晰准确地传达给观众。

如图4-8所示，此标志设计运用联想的创意手法，将梅花的五朵花瓣与京剧中的"生旦净末丑"五角相关联，围绕着传统旦角的经典眼部造型，彰显了中国京剧艺术的古典美。

如图4-9所示是陈幼坚为一家顶级私人会所设计的LOGO，目的是为了塑造品牌形象的同时让消费者铭记于心。这款LOGO用简洁的红色线条勾勒出简中有繁的视觉形象，置于黑色底图中，呈现出一种高级质感。

图4-8　京剧艺术节标志设计

图4-9　顶级私人会所LOGO设计/陈幼坚

如图4-10所示，将"茶"字与传统盖碗茶同构，展示了作者的设计思维。

如图4-11所示，为汉诺威世博会的标志设计，采用丝网印刷的呈现方式，同时富有流动变化，易识别，形式简洁，设计新颖独特，体现了一种现代科技之感。设计师曾这样解释道："汉诺威世博会标志像是一种不确定的，不能被抓住的东西，不断在变化着，在形式上也能够给予观者更宽广的联想空间。"此标志也因其独特的创意而成为标志设计中的经典。

如图4-12所示，是用中国传统水墨画手法设计出的三条灵动鱼，头朝上，尾向下，组成"川"字形成的企业标志，象征着企业蒸蒸日上、财达三江的美好寓意，也表现出企业富有"川味"的经营特色。

如图4-13所示，是以文字为元素的图书馆形象标识设计，"书山有路勤为径，学海无涯苦作舟"，将"山""舟"简化后再结合成繁体的"书"字，垒叠的书籍表现了图书馆的行业属性——文化传播基地，深厚的学识氛围。

图4-10　茶语品牌标志设计/陈幼坚　　　图4-11　2000年德国汉诺威世博会标志设计/奎恩(Quinn)

图4-12　餐饮企业标志设计　　　　　　图4-13　图书馆标志设计

如图4-14所示，为用圆环和两个小孩的简笔画组成的匹兹堡儿童博物馆的标志。它不是单一的标志，而是由一个基本的标志和一系列形式多样、活泼生动的辅助图形组成的，表现出孩童嬉戏的不同场景，将静态的图形动态化，让标志"活"了起来，不仅能够吸引眼球，还使人感到亲切，富有活力，充满了童趣。

如图4-15所示，将耳朵与眼睛的简笔画巧妙结合，体现出企业的经营理念——深入洞察用户需求、侧耳聆听用户建议、虚心学习、温馨体贴的服务态度。

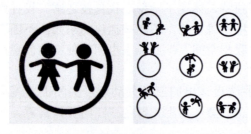

图4-14　匹兹堡儿童博物馆标志设计/阿格尼·莫耶　　图4-15　品牌标志设计(图片来源于网络)

如图4-16所示是世界各地厕所标志设计，设计师抓住男女的行为方式、身体特征、文字书写的不同进行符号化的图形创意，充满个性化与感染力，生动而有趣。

第四章 图形创意的应用与赏析

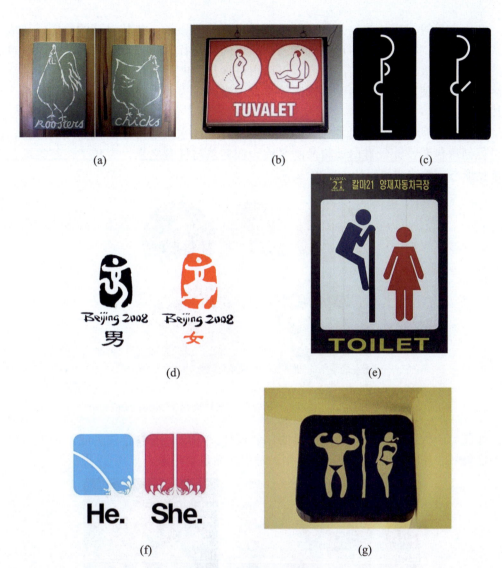

图4-16 各地厕所标志设计

如图4-17所示,为河南开封古城产业园区的标志,以古城楼、城墙、祥云为元素进行创意设计,将"开"字进行设计,使得观者既能看得出字的原型又能够在"开"字中体会到古城楼的造型,通体使用传统红色,大胆直观,整体体现出富有古韵的地方文化特色,给人留有深刻印象。

三、图形创意在包装设计中的应用

图4-17 古城产业园区标志设计

包装设计是指利用适合的材料,运用灵活的工艺手法,为商品进行的容器结构造型和包装的美化装饰设计。通过包装设计,消费者在一定程度上能够了解产品的特

点、文化审美等。产品的包装是产品个性最直接的传递者，包装设计的好坏，已成为购买产品的关键要素。而图形创意作为有意识的创造行为应用于包装设计中，醒目独特的图形能够吸引消费者的注意力，可以很好地传达产品信息，并给产品注入更深的内涵和情趣，使其成为顾客购买产品的重要因素。优秀的包装设计对产品来说是一种附加值。

如图4-18所示，设计师通过大胆的想象力，利用水果切片之后截面图的形态、色彩进行创意包装设计，直白地将品牌名称印在杯盖与杯身之上，突破了传统果冻包装的视觉形态，简洁明快而让人印象深刻。

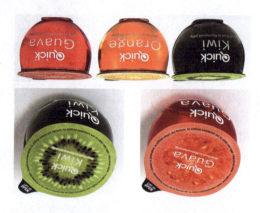

图4-18　奎克水果包装设计/马塞尔·布埃克尔(Marcel Bueckel)

如图4-19所示，是果汁清凉饮料的包装设计，用炫目的卷草纹为底，加上可口诱人的水果剖面图，打造出一种与众不同的时尚饮品包装形象。

(a)　　　　　　　　　　　　　(b)

图4-19　果汁清凉饮料包装设计/艾里那·古赛维萨卡亚(Alina Gussaivisacaya)

如图4-20所示，该饮料包装的设计灵感来源于孩童的玩具——积木。四面体的包装结构，用Y形作为连接点，既可单独作为一个个体存在，又能够拼接在一起，组成多样的视觉形象，独特的设计角度成为了销售亮点。

如图4-21所示，为新型的牛奶包装，大胆的联想，将瓶身与奶牛的乳房联系在一起进行设计，充满浓浓的牛奶香气，天然绿色健康的意味深入人心。

第四章 图形创意的应用与赏析

图形作为高度浓缩的信息集合，在刺激选择性消费、提高市场竞争力、有效传达信息等方面具有明显优势。如图4-22所示，日本设计师深泽直人设计的"果汁皮"饮料盒，运用仿生的设计手法，不仅使包装外形酷似水果形象，更拥有水果的质感，让人不禁想要去触碰。

(a)　　　　　　　　(b)　　　　　　　　(c)

图4-20　Y形水饮料包装设计/福斯设计工作室

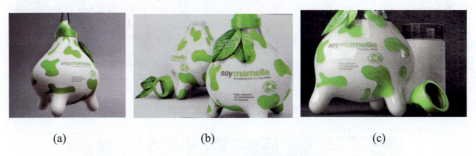

(a)　　　　　　　　(b)　　　　　　　　(c)

图4-21　soymmelle牛奶包装设计

(a)　　　(b)　　　　　(c)　　　　　　(d)

图4-22　果汁包装设计/深泽直人

如图4-23所示，将夸张的动物表情用漫画的形式设计于饮料包装上，俏皮可爱的样子让人忍俊不禁，十分讨小朋友的喜爱。

如图4-24所示是关于鞋盒的包装设计，突破了结构和材质的限制，将规整的鞋盒变得生动别致，是吸引人眼球的系列设计。

如图4-25所示，采用同构的方式，让画笔刷作为包装设计中手绘表情的胡须而存在，趣味性十足，提高了包装的辨识度，创意设计让这款画笔刷在同类产品中脱颖而出。

(a) (b) (c)

图4-23 牛奶包装设计

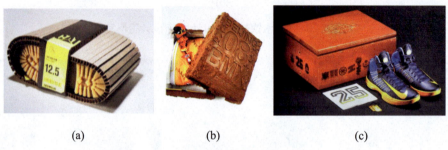

(a) (b) (c)

图4-24 创意鞋盒包装设计

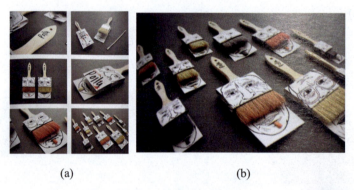

(a) (b)

图4-25 Poilu画笔刷包装设计

如图4-26所示,这个酒瓶像是被日本武士的尖刀斩断一般,留有切痕的印记,让人不禁想要拿起来观赏,一个优美的酒瓶通过这样的设计具有了刚劲锐利之感。

如图4-27~图4-29所示,此系列包装设计给酒穿上了创意的外衣,通过材料与各款服装的结合,让酒的品位更上一个层次。

如图4-30所示,用彩色鲜艳的图形做底图,再用纯色的字母展示出品牌LOGO,形成强烈的对比效果,信息表现十分醒目。

图4-26 武士酒包装设计/阿瑟·施雷伯(Arthur Schleiber)

如图4-31所示，将嘴唇作为主体图案，展示糖果的魅力，包装的下半部分又采用透明的方式，把糖果的色彩感直接展示给消费者，吸引人眼球。

图4-27 酒瓶系列包装设计

(a) (b)

图4-28 酒包装设计/陈小林，郝荣定　　图4-29 史威士限量版包装设计/达米安·凯利(Damian Kelly)

(a) (b)

图4-30 大梵天嘉年华限量设计/阿德里安·皮尔里尼(Adrien Pirini)

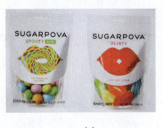

(a) (b)

图4-31 SUGARPOVA糖果品牌包装设计

四、图形创意在平面广告设计中的应用

现代广告设计就是围绕创意主题,用独有的、个性化的图形语言,将产品的信息通过视觉的方式有效地传达给受众,以此达到"广而告知"的目的。作为一种独特的语言方式,图形因其生动、幽默、直观性,在视觉传达中具有优越性。所以,在以图为视觉语言的平面广告设计中,图形创意发挥着不可替代的作用。

广告往往涉及领域广泛,人们常常对自己感兴趣的内容充满了好奇,由好奇心驱使的探索行为,能令人希望更深入地了解广告所描述产品的性能与特点,通过图形创意在广告设计中的运用,能够无形地吸引更多观者的注意力。如图4-32所示,为固特异轮胎平面创意广告设计,此系列广告利用人的身体和轮胎的结合,夸张地表现出轮胎的耐用性,表达出"让你走水路如游泳健将,走冰地如登山能手,就连充满钉子的环境下也能拥有炼体大师一样的技术和境界"的广告意图。

图4-32 固特异轮胎创意广告设计

如图4-33所示,设计师利用异影的创意手法,将两个积木玩具异影为飞机和轮船,突显出LEGO产品可以激发儿童的想象力,明确地表现了玩具公司的产品特点。

如图4-34所示,麦当劳早餐能够提供让上班族一整天都充满活力与激情的能量,整个广告运用夸张的方式,将人物的头部与手臂置换为烟火,设计新颖独特。

如图4-35所示,Burn属于能量型饮料,此广告采用非常夸张的视觉表现方式,展现了Burn能量型饮料的功能,在使用之后便能够能量四射,充满活力。

如图4-36所示,由TBWA设计,"传播快乐,播散爱心"是巴黎的麦当劳最近推出的新广告系列的主旨,用一个个小小的心形、笑脸和音乐符号构成汉堡、快乐包装等的图案,放在日常生活常见的地方,如印在衣服或者麦当劳的其他产品上,让人引发联想。

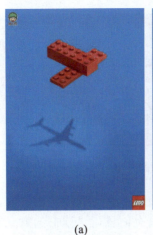 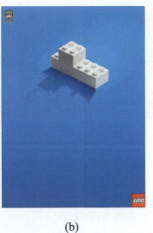

(a) (b)

图4-33　LEGO积木产品广告设计　　　图4-34　麦当劳早餐广告设计/Lukas Grossebner

(a) (b)

图4-35　能量型饮料广告设计/Raffaele Cesaro

(a) (b) (c) (d)

图4-36　巴黎麦当劳印花广告设计/TBWA

如图4-37所示,这一系列海报的主题为"开放的微笑"动物园宣传活动,结合写实和联想的创意方式,在画面中呈现出人与狮子和谐的微笑拍照,其实这一切只是人们的一个美好但不可能实现的希冀,向客户表达出一种理想中的人与动物间的和谐关系。

 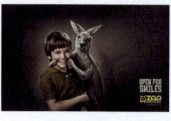 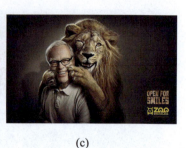

(a)　　　　　　　　　　　(b)　　　　　　　　　　　(c)

图4-37　bratislava动物园创意广告设计：开放的微笑

如图4-38所示，联想是图形创意最基本的思维方式，该则"有声读物"的广告，采用联想与想象的方式，将展开的书与红唇联系在一起，富有创意，"读书的意义在于让话语更加充满力量"的广告寓意不言而喻。

图4-38　"有声读物"公益广告设计

优秀出彩的设计会让好的产品在市场竞争中脱颖而出，更胜一筹。广告除了介绍商品的情况外，设计师的设计应该能抓住消费者的眼球。如图4-39所示，经过夸张处理的广告设计，将吸尘后的吸尘器和空荡的房间进行对比，全新、巧妙的设计风格让人耳目一新，达到广告应有的宣传效果，彰显产品的强大功能，勾起了客户的购买欲望。

(a)　　　　　　　　　　　(b)　　　　　　　　　　　(c)

图4-39　LG吸尘器广告设计

如图4-40所示，这则广告设计采用了夸张的手法，作者发挥大胆的想象力：佳能摄像头强大的监控功能犹如手铐般能够将盗贼牢牢铐住，给予消费者坚实的安全感是其卖点。

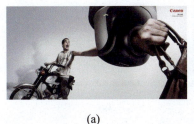

(a)　　　　　　　　　　　　(b)　　　　　　　　　　　　(c)

图4-40　佳能监控摄像头系列广告设计

如图4-41所示是扬罗必凯的法国KelOptic眼镜广告设计，从模糊的印象风格到清晰的写实主义，就是这个品牌能够带给消费者的强大功能——"我们的眼镜很清晰，戴了能看得很清楚"，设计师用一种幽默风趣的方式突出了品牌特点。

(a)　　　　　　　　　　　　　　　　　(b)

图4-41　KelOptic眼镜广告设计/扬罗必凯(Young Rubicam)

如图4-42所示，时间是水果腐化的武器，而这则保鲜膜广告设计将水果截面置换成指针，表达了保鲜膜具有"锁住时间"的强大功能。

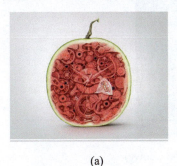 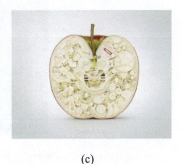

(a)　　　　　　　　　　　　(b)　　　　　　　　　　　　(c)

图4-42　保鲜膜广告设计

如图4-43所示为染发剂系列广告，采用镂空的方式使矗立于室外的广告牌能够因太阳的升落而别具风格，发色在朝阳升起、傍晚日落、夜色星光中自然的变化，使整个广告充满创意，体现出"给你自然发色"的广告理念。

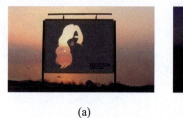

(a)　　　　　　　　　　　(b)　　　　　　　　　　　(c)

图4-43　Leo Burnett Beirut：Koleston染发剂户外广告设计/Celine Khoury

第二节　图形创意在产品设计中的应用

　　工业设计一词为舶来词，在我国又称产品设计、造型设计、外观设计。不同于工业机械结构设计，产品设计以工学、美学、经济等学科作为支撑，对工业产品进行艺术化设计，既包括日常用品设计，又包括交通设计等。工业造型设计需要对产品进行定位分析，通常以几何抽象造型为主要手段，在分析对象形态特征的基础上，借助创意思维发挥联想，对产品进行创意。

　　图形创意是一种创造性思维，将其应用于工业设计当中为的是创造出独特的产品，从而带动产品从外到内、从造型到技术的改良和变革。

　　20世纪现代主义设计风起云涌，产品设计也占领了一席地位，出现了很多优秀的设计师，如家喻户晓的雷蒙德·罗维和他的可口可乐瓶(如图4-44所示)，将流线型与欧洲现代主义糅合，建立起独特的艺术语言。

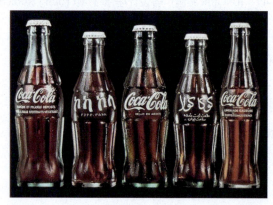

图4-44　可口可乐瓶/雷蒙德·罗维(Raymond Loewy)

　　如图4-45所示，设计师将大自然元素——花卉纹样雕刻在餐具的柄上，使冰冷的金属制品带有了丝丝温柔和美感，具有典雅的风格。

　　如图4-46所示是著名的设计师菲利普·斯达克设计的柠檬榨汁机，用比拟的方式，使榨汁机的造型酷似于一只蜘蛛，观赏性极强，极其个性。

第四章　图形创意的应用与赏析

图4-45　银器刀叉/乔治·杰生(George Jason)

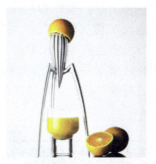

图4-46　柠檬榨汁机/菲利普·斯达克(Philippe Starck)

如图4-47所示，设计师费尽心思，将冰激凌挖勺拟人化设计，这些勺子像小妖怪一样准备偷吃冰激凌，这样的设计让消费心情愉悦，能充满乐趣地体味生活。

如图4-48所示，采用拟物的方式，通过肖形同构的表现手法将开瓶器设计成可爱的鹦鹉造型。鹦鹉的嘴巴充当开瓶器，帮人们打开各种瓶盖，肚子里隐藏着的螺丝又可以方便地打开红酒瓶盖，同时，锋利的小刀隐藏在头的内部——小巧而精致的开瓶器具有强大的功能，让人爱不释手。

图4-47　冰激凌挖勺/弗兰克·普森(Frank Posen)

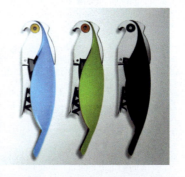

图4-48　鹦鹉开瓶器/马格瑞尼(Ma Gerui)

如图4-49所示，这是一款可以折叠又方便携带的餐具，互动性强，人们可以根据设计师制作的图样亲自动手折叠各种实用器皿，使人们充满乐趣与幸福感。

(a)

(b)

图4-49　折纸碟碗/奥瑞卡斯(Oris)

如图4-50所示,设计师将冰冷的塑胶以拟人的方式设计成了有故事的早餐用具,命名为"早安,微笑蛋杯"。用显异的手法对产品进行创意制作,轻轻打开小人的帽子,鲜美的水煮蛋就呈现在眼前。

如图4-51所示是一件花朵滤茶器,用联想的思维将花瓣与滤茶器结合设计,既是实用而又美观的产品,又是漂亮的餐桌摆饰。

(a) (b)

图4-50　早安,微笑蛋杯/Stefano Giovannoni　　　图4-51　滤出一壶茶香/Seima Seman

如图4-52所示,大胆的想象是创意设计基本而最有效的思维,设计师将储物柜想象成可爱的小鸡,设计出带有表情的家具,让生活充满了趣味。

(a) (b)

图4-52　柜子创意设计(图片来源于网络)

第三节　图形创意在服装设计中的应用

服装,是一种对身体起到保护与装饰作用的道具,是人类日常生活衣食住行中的重要组成部分。服装设计分为时装设计、童装设计、礼服设计、饰品设计等。在服装设计中,图案设计是服装最重要的设计层次之一,不同于广告设计当中图形的应用,服装设计中图形多为抽象图形或者由设计师经过各种素材的提取与融合而形成的具象

图形。服装最基础的是实用功能,当然服装设计发展到今天,作为一种信息传达的媒介,也具有一定的社会功能,代表了穿衣人的阶层、行业等,同时因具有审美功能,服装设计在日新月异的变化中影响人们的着装,图形设计的创意思维在服装设计领域中发挥着重要作用。

如图4-53所示,三件服装作品都采用了仿生、拟物的创意手法,通过认真观察动物的造型特征,大胆的联想,将蝴蝶翅膀的纹理、青蛙表面鼓起的组织结构、层层排列的鳞片融入到服装当中,栩栩如生。

 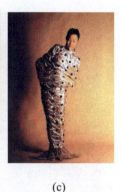

(a)　　　　　　　　　　　(b)　　　　　　　　　　　(c)

图4-53　模拟自然界的生物的服装设计

如图4-54所示,光滑的材质,单纯的色彩与简洁的设计体现出科技的质感和未来主义的流行趋势,时尚的气息在设计中流露而出。

如图4-55所示,在黑色礼服的基调上拼接着彩色几何图形,同时还隐藏着字母ROCK(意为摇滚),既抽象又具体,设计师的图案灵感来自于《永远的爪哇》中的戏剧服装,沉稳的格调又不失活泼的元素。

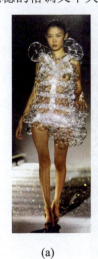

(a)　　　　　　(b)

图4-54　Hussein Chalayan07春装款　　　图4-55　礼服设计/范思哲(Giovanni Gianni Versace)

如图4-56所示，设计师小筱美智子将一款混搭风格服饰展现在大家面前，融合了多民族的文化元素，如伦敦街头的时尚文化，热带雨林部落的原始味道等，橘红色面料与树叶印花图案拼接，犹如在原始部落中用藤蔓手工制作成的腰部装饰物缠绕其中，视觉冲击效果极强。

如图4-57所示，运用想象力将手工折纸的设计元素运用在服装设计当中，参差不齐的组合与故意撕破的裙摆彰显出一种开放的倾向，与折纸带给人们传统的感受背道而驰。

图4-56　服装设计/小筱美智子　　　　图4-57　服装设计/小筱美智子

如图4-58所示，设计师大胆地用规则的几何图形与非对称的图形排列方式打破了严肃、整齐划一的视觉效果。

图4-58　《随想曲》歌剧服装设计/范思哲

如图4-59所示,独特的创意构思将澎湃汹涌的海浪与起舞的彩蝶置于同一个画面,下深上浅的色彩带来庄重稳定感,和服宽大的袖口与及地的披风飘洒地结合,整体的设计带给人禅的意境。

如图4-60所示,设计师采用拼接的手法,将不同的几何图形组合在一起,极具特色的立领设计让整套服装生动活泼,十分有趣。

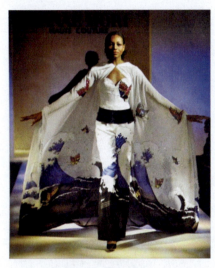
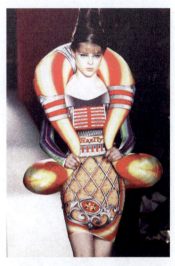

图4-59　服装设计/森英惠(HANAE MORI)　　图4-60　裙装设计/杰里米·斯科特(Jeremy Scott)

如图4-61所示,放射状的线条设计使得上衣呈现出立体感,上下衣的整体感强烈,十分吸引人眼球。

如图4-62所示,极具英伦气息的时装设计,充满贵族气质,设计师在外搭坎肩裙的点缀上运用了常见的生活图案,如蝴蝶、挂穗、雕花等,显得精致无比。

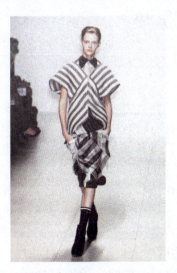
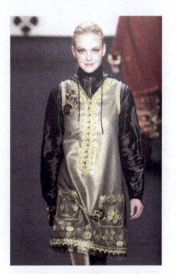

图4-61　服装设计/里克·欧文斯(Rick owens)　　图4-62　洋装设计/Anna Sui

如图4-63所示，在马甲的设计上，最大的亮点就在于3D立体的表现方式使得花纹极具特色，用银色、咖啡色、灰色的金属片和皓石拼成各种三角形、不规则四边形、椭圆形，组成传统纹样，细致纯手工的操作工艺把一件黑底的马甲装点得精美无比。

如图4-64所示，多变的花纹和印花图案作为设计师的创意元素和独特的纵向吊膊设计结合，在整体统一的效果中又富有变化，充满艳丽梦幻之感。

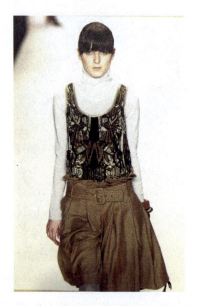
图4-63　Pucci连衣裙设计/马修·威廉姆森
(Matthew Williamson)

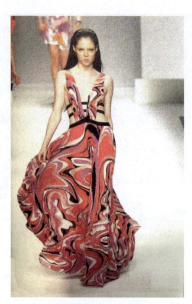
图4-64　Pucci连衣裙设计/马修·威廉姆森
(Matthew Williamson)

第四节　经 典 链 接

一、三宅一生

三宅一生，日本著名服装设计师，善于工艺创新，并将其应用于服装设计中，1971年发布了他的第一次时装展示便一举成功。因极具独特风格而闻名于世的他创建了自己的"三宅一生"品牌，品牌的灵感来源于日本传统的民族习俗、观念和价值观。他的时装设计理念为无结构模式设计，不盲目追随西方传统的造型模式，而是通过解构、再分解、再组合，形成惊人奇突的构造(如图4-65所示)，同时又具有宽泛、雍容的内涵，成为了世界优秀时装品牌的代言。三宅一生品牌的作品无形中透露着有形，疏松而不散漫，反映出关于自然和人生的传统日本式的哲学态度(如图4-66所示)。

三宅一生独特的服装创意还体现在服装材料的运用上。他采用各种各样的材料，如油布、日本宣纸(如图4-67所示)、白棉布、针织棉布、亚麻(如图4-68所示)等，设计

出各种肌理效果，如褶皱(如图4-69所示)，替代了高级成衣一贯整洁而平滑的风格。褶皱成为了三宅一生的经典创作："一生褶"(如图4-70～图4-72所示)造就了服装的传奇，宽大的款式、单色布料上充满凹凸不平的细密的褶皱，随着身体的曲线而呈现出流动的曲线，充满了魅力。对于他来说，在服装设计中万事都有可能，崇尚使用别人想象不到的材料来制作成衣的布料，他被人们称作是"服装的冒险家"，不断完善着自己前卫、大胆的设计形象。他不仅注重材料上的选择，还强调衣服的艺术性和可穿性。这两件糅合了传统和服的款式(如图4-73、图4-74所示)，配合丰富的色彩，巧妙地展现出穿衣者的身体线条，简洁而利落。

图4-65　《一生之水》

图4-66　折纸概念服装设计

图4-67　将宣纸应用于服装设计

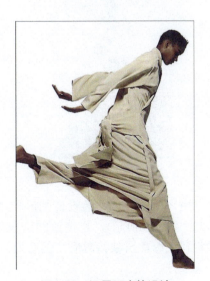

图4-68　运用亚麻的设计

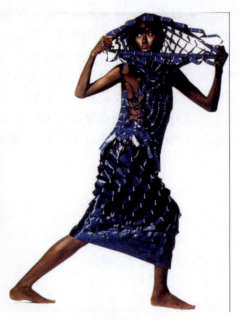

图4-69 《我要褶皱》服饰设计

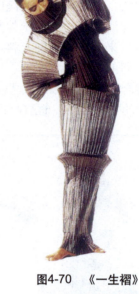

图4-70 《一生褶》

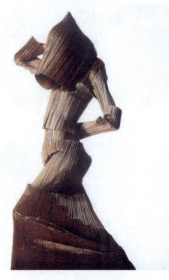

图4-71 《一生褶》

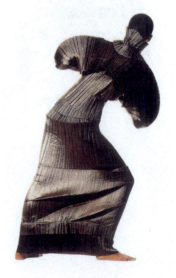

图4-72 《一生褶》

　　三宅一生是开创服装设计的解构主义的第一人，利用包裹缠绕的立体裁剪技术(如图4-75、图4-76所示)，将完整的结构打碎重组，基于东方制衣技术的创新模式，在服装的设计上彰显出独特激情及创造力。

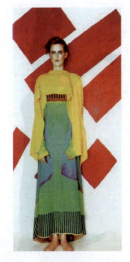
图4-73　糅合传统和服的设计

图4-74　糅合传统和服的设计

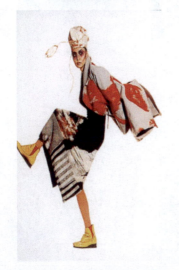
图4-75　解构主义设计风格

图4-76　解构主义设计风格

二、吕敬人

　　吕敬人，上海人，生于1947年，视觉艺术家，AGI国际平面设计协会会员，在书籍装帧设计及插图设计上有很大的建树。吕敬人曾经师从杉浦康平，跟随老师学习的过程中认识到：中国设计的发展只有也只能够扎根于本民族的文化土壤，将西方现代设计意识和方法与中国本土资源相结合，架构出中国现代书籍形态设计的理念与体系，"甲骨装""简策""卷轴装""经摺装"等都展现着悠久的传统书籍形态，是祖先留给我们的丰厚宝物与遗产，是中国的智慧。他具有代表性的设计作品包括《中国现代陶瓷艺术》《赤彤丹朱》《朱熹千字文》等。关于书装设计学方面的著作有《当代日本插图艺术》《敬人书籍设计》《从装帧到书籍设计》等。

书籍设计象征了一种人文精神追求，是人们追求审美与知识的文化现象。吕敬人认为书是语言的建筑，建筑是空间的语言，所以书籍设计要像建筑设计一样，不论从结构还是形式都要基于传统，由内而外进行创意设计。同时纸张作为书籍的物质载体，纸张的材质所具有的特性对于书籍设计具有重要影响。在他的设计中，我们可以看到材质与形式上的创新，图4-77最大的特色就是将书籍的切口进行图形设计，附上了两张梅兰芳的照片，变化丰富，个性突出。如图4-78、图4-79所示，作者采用木材来装帧，与书籍主题相得益彰，整体感十足。

(a) (b) (c)

图4-77 《梅兰芳全传》书籍装帧设计

(a) (b) (c)

图4-78 《西域考古图记》书籍装帧设计

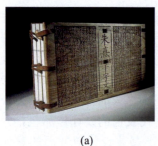 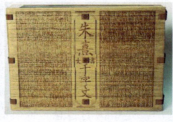

(a) (b) (c)

图4-79 《朱熹千字文》书籍装帧设计

吕敬人曾在各大书籍装帧设计学术讲座中表示："书籍设计不应该崇洋媚外，应该回到历史文化积淀之中，回到优秀的传统文化之中，向非遗传承人学习、创新。中国书籍设计者应该为自己国家深厚的书籍传统而感到骄傲和自信。"

如图4-80所示，书籍整体采用与众不同的形态，书的函套设计模拟了藤编食盒形态，在继承中国传统书籍形态方面是一种尝试。

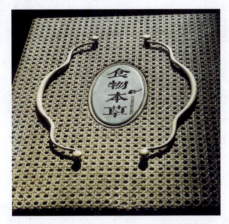

图4-80　《食物本草》书籍设计

如图4-81所示，书的形态采用便宜的宣纸和瓦楞纸麻绳组合套装，沿袭传统但不照搬，褶皱的设计营造了书籍艺术的古雅文化氛围。

(a)　　　　　　　　　　　　　　　　(b)

图4-81　《怀珠雅集》书籍设计

如图4-82所示，以传统红色为底，将"浮雕"效果作为书籍设计的点睛之笔，形成本书最大的特色。

如图4-83所示，不同材质结合的书籍装帧设计让人眼前一亮，用木质材料做封皮，皮革做保护外壳，创意的思维在组合的过程中显露出来。

如图4-84所示，传统的木质外壳，抽屉式的创意打开方式，将纯洁的底与传统锣鼓的图片展现在观者眼前，设计新颖独特。

图形创意

图4-82 《外交十记》书籍设计

图4-83 《马克思手稿影真》书籍设计

(a)

(b)

图4-84 《中国锣鼓》书籍设计

三、杉浦康平

　　杉浦康平，日本平面设计大师，1982年获莱比锡世界最美的书金奖，他是日本战后设计的核心人物之一，是现代书籍实验的创始人，被誉为"日本设计界的巨人"，2009年曾在北京ICOGRADA设计大会发表演讲。他的名言"一本书不是停滞某一凝固时间的静止生命，而应该是构造和指引周围环境有生气的元素"表明了书籍在人类生活中的重要地位，让书籍设计者和爱书人都一生回味。

　　他用严谨的科学性与东方的哲理相糅合探索出的设计思想影响了几代日本设计师，他呼吁亚洲各国珍重、延续传承自身的传统文化(如图4-85所示)，并在亚洲各国产生积极的影响。

　　他的作品"悠游于混沌与秩序之间"，尊崇中国汉字文化，喜爱中国书法的点到之处浓淡不一、刚柔结合、极具魅力的特性。当被问到是否有一生都坚信的哲学理念

时,他回答道:"有,中国的道家学说。"足见他对中国文化的尊重,且他对中国始终抱有一种亲近态度。佛家认为万事万物由五行——金木水火土相生相克,所以他常用五色相会百花争艳的构相完成自己的设计作品(如图4-86所示)。他也曾这样说过:"中国传统文化以及对全亚洲传统文化的探求是我创意思维之母。他非常重视传统图案的应用,所以作品带有强烈的传统韵味(如图4-87、图4-88所示),在设计的同时非常重视书脊的利用和设计来丰富书籍装帧的个性(如图4-89所示)。

图4-85 《日本的美学》装帧设计

图4-86 《高中广场》杂志装帧

图4-87 《真知》杂志装帧设计

图4-88 《BHUTAN》装帧设计

如图4-90所示是杂志《游》中的一幅插画设计。作者抓住一滴牛奶滴落的瞬间状态,将牛奶滴置换成眼球,可以看出杉浦康平的丰富想象力和独特的创造力,让人印象深刻。

如图4-91所示,《银花季刊》展示的是日本的传统文化和亚洲的民间工艺,所以

其封面设计在显示出浓厚的传统韵味的同时,也显示出一种混沌、随意的力量,这是他设计的灵感来源。大幅度倾斜的封面照片文字设计,让人耳目一新。

图4-89　《梦雨飞花》书籍装帧设计　　　　　图4-90　杂志《游》装帧设计

(a)　　　　　　　　　　　(b)　　　　　　　　　　　(c)

图4-91　《银花季刊》封面设计

作业名称：广告中创意图形的应用。

训练目的：通过鉴赏各设计领域经典案例,提高分析能力,运用联想想象等创意思维,将创意图形应用于广告设计中,拓宽设计思维。以设计竞赛为题,结合企业真实命题进行实战训练,以赛促学,以赛促教。

作业要求：

(1) 画面构图完整、结构清晰,形象要求新颖,制作严谨。

(2) 完成工具不限，须有前期草图。

参考学生作业：如图4-92～图4-99所示。

(a) (b)

图4-92 学生作业(1)程佳琳/指导老师：韩佩妘

(a) (b)

图4-93 学生作业(2)杜俞庆/指导老师：韩佩妘

(a) (b) (c)

图4-94　学生作业(3)王诗韵/指导老师：韩佩妘

(a) (b) (c)

图4-95　学生作业(4)林雯雯/指导老师：韩佩妘

(a) (b)

图4-96　学生作业(5)刘霞/指导老师：韩佩妘

第四章 图形创意的应用与赏析

(a) (b)

图4-97 学生作业(6)罗今阳/指导老师：韩佩妘

(a) (b)

图4-98 学生作业(7)张琦畦/指导老师：韩佩妘

(a) (b)

图4-99　学生作业(8)周怡/指导老师：韩佩妘

第五章

图形创意的实验性教学

教学目标

通过讲述现代艺术风格对图形创意的影响，赏析民俗在图形设计中的应用，让学生灵活掌握各种思维方法，从而更好地进行图形创意设计。

重点掌握中国传统民俗图案与图形设计的关联性，拓展创意思维。

多媒体教学。

十二课时。

传统元素在现代平面设计中的应用。

第一节　现代艺术风格对图形创意的影响

现代图形设计的生成源于现代画家和设计师对绘画语言的探索。在从传统绘画走向现代绘画的过程中，涌现了印象主义、后印象主义和象征主义等多个艺术流派，这些流派率先抛弃了传统的写实、再现对象等绘画方式，而是将画家的主观思想融入绘画中，以求表现主观所认识的客观对象。

现代图形的产生受到了众多新兴艺术流派的影响，如立体主义、未来主义、表现主义、至上主义、野兽派、超现实主义等。这些艺术流派都对现代图形设计思维、审美元素等产生了深刻影响，直至包豪斯为止，图形现代化生成的过程才彻底完成。

一、立体主义

　　立体主义的艺术家崇尚利用分裂、分解、重组的艺术手段表达画面效果，致力于在画面中表现几何化、块面化的结构，将早已分离的碎片重新组合，从而拼贴成一个全新的形象，使画面中交综错叠的各个位置的物体形成许多交错复杂的线条与角度。西方传统绘画中由于透视而具有的三维空间早已在立体主义的绘画中消失不见，取而代之的是让画面中主体与背景及装饰物之间交互穿插，创造出富有三维空间特色的绘画艺术。立体主义主张丢弃现实事物中的形象，完全不模仿客观对象，在画面中充分表现艺术家自我的理解和表现。乔治·布拉克(如图5-1所示)、毕加索(如图5-2和图5-3所示)、费尔南·莱热(如图5-4所示)是主要代表人物。

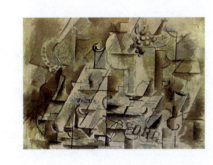

图5-1　《艾斯塔克的房子》/乔治·布拉克(Georges Braque)

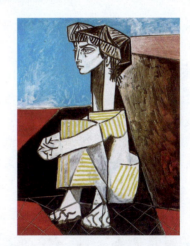

图5-2　《双手交叉的杰奎琳》/毕加索(Pablo Ruiz Picasso)

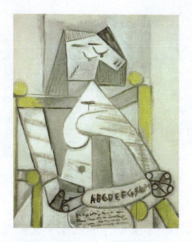

图5-3　《坐着拼写字母的女子》/毕加索(Pablo Ruiz Picasso)

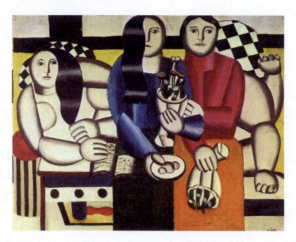

图5-4　《三个女子》/费尔南·莱热(Fernand Léger)

二、未来主义

在文学领域兴起的未来主义在发展的过程中也影响到了艺术领域。未来主义赞扬现代机器、科技文明，宣扬现代工业文明的审美观念，表达对陈旧思想的憎恶，尤其对陈旧的政治与艺术传统的憎恶。与立体主义用几何主义展示静态美不同，未来主义的目标是追求运动和变化。未来主义代表人物有贾科莫·巴拉(如图5-5和图5-6所示)、吉诺·塞弗里尼、马里内蒂等，他们通过自己的作品表达出对速度、科技和暴力等元素的狂热喜爱。

图5-5　《阳台上奔跑的女孩》/贾科莫·巴拉
(Giacomo Balla)

图5-6　《街灯：光的习作》/贾科莫·巴拉
(Giacomo Balla)

如图5-7所示，用富有动感、节奏韵律的抽象手法表现舞会狂欢节的情景，用立体主义分裂解析的手法创造出不断变化的多面体，围绕着一条曲线在跳跃，充满未来主义所追求的运动感。闪烁的强烈色彩增强了空间画面的运动感。

图5-7 《塔巴林舞场动态的象形文字》/吉诺·塞弗里尼(Gino Severini)

如图5-8所示,《拴着皮带的狗的力学》是意大利画家巴拉根据穆布里奇研究运动的多次曝光摄影作品而画成。画中对妇女的脚、裙摆、狗、链条等进行并置,体现一种除了三维空间之外的四维空间——时间。将这些运动的系列凝固在同一张画幅中,看似并不可能,却表现了一种运动感。

图5-8 《拴着皮带的狗的力学》/贾科莫·巴拉(Giacomo Balla)

三、达达主义

达达主义运动主要的发展时期是1915—1922年,运动成员明确宣布运动的目的是要反对第一次世界大战的毫无意义的暴力,追求清醒的非理性状态,拒绝约定俗成的艺术标准、幻灭感、愤世嫉俗,追求无意、偶然和随兴而做的境界,如图5-9所示。达达主义与未来主义的相似之处在于主张用拼贴方法设计版面,以照片的摄影拼贴的方法来创作插图,并且在版面设计上反对规律化、提倡自由化,如图5-10所示是利用照片和医院的X光片做的拼贴创意。代表人物有马塞尔·杜尚(如图5-11所示)、马克斯·恩斯特、弗朗西·毕卡比亚(如图5-12所示)等。

图5-9 达达主义作品《保护绘画》

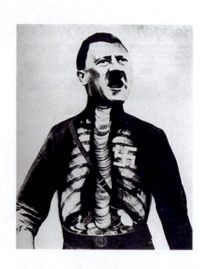

图5-10 反纳粹政治海报《啊!超人阿道夫：吃金讲锌》/约翰·哈特菲尔德
(John Heartfield)

图5-11 《带胡须的蒙娜丽莎》又名
《L.H.O.O.Q》/马塞尔·杜尚
(Marcel Duchamp)

图5-12 《画布上的羽毛和木头》/
弗朗西·毕卡比亚
(Francis Picabia)

四、超现实主义

超现实主义对现代图形创意的影响主要表现在意识形态方面，其发源于战争刚刚结束的法国，极大程度上受到达达主义的影响。由于战争带来的灾难，使欧洲遭受了巨大的破坏，大量知识分子感到迷茫与惘然，不少人产生虚无主义的思想，他们认

为社会所谓真实其实是表象虚伪,提出此理念的目的在于寻找比真还真的实质。经过探索发现,想要了解社会实质,只能够相信与依赖艺术家的自我感觉。超现实主义的理论基础是弗洛伊德的精神分析学和帕格森的直觉主义,即强调直觉和下意识,反对传统的沟通方式。认为人类真实的思想流露是不经过设计与计划的,而是通过自发自觉的、突如其来的思想和语言来展现的,代表人物有保罗·德尔沃(如图5-13所示)、萨尔瓦多·达利(如图5-14所示)、马克斯·恩斯特(如图5-15所示)、雷尼·马格利特(如图5-16所示)等。

图5-13　《The Great Sirens》/保罗·德尔沃(Paul Delvaux)

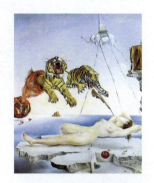

图5-14　《由飞舞的蜜蜂起的梦》/萨尔瓦多·达利(Salvador Dali)

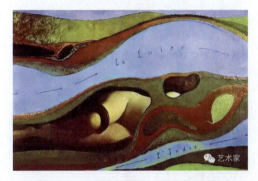

图5-15　《法国花园》/马克斯·恩斯特(Max Ernst)

图5-16　《瓶子》/雷尼·马格利特(Rene Magritte)

五、波普艺术

波普艺术起源于20世纪50年代初的英国,由一群自称"独立团体"的艺术家、批评家和建筑师发起,他们热衷于研究新兴的都市大众文化,并对各种大众消费品进行艺术性再创作。波普艺术于20世纪60年代鼎盛于美国,受到达达主义艺术追求的深刻影响,在作品创作过程中大量利用丢弃品、废弃物、商品招贴、电影广告、各种报刊图片等作为拼贴组合的对象,因而又被称为"新达达主义"。波普艺术推崇商标化的大众文化,并试图推翻抽象的艺术表达方式而转向具象的符号化表现。波普艺术同时也作为展现、讽刺市侩贪婪本性的艺术作品而存在。简单来说,当今大众艺术的前

身便是波普艺术。其代表人物有理查德·汉密尔顿(如图5-17所示)，安迪·沃霍尔(如图5-18所示)等。

图5-17 《究竟是什么使今日家庭如此不同、如此吸引人呢？》/理查德·汉密尔顿(Richard Hamilton)

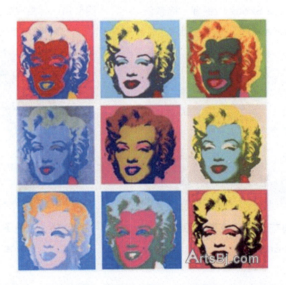

图5-18 《玛丽莲·梦露》/安迪·沃霍尔(Andy Warhol)

波普艺术被美国波普艺术大师劳申伯格举办展览带入中国后，深深影响了中国艺术界，由此出现了一批中国"波普大师"如王广义、谷文达、吴山专等。席卷画坛的波普画风以王广义为标志，形成于20世纪90年代以后。与美国波普不同，中国的波普艺术家更注重借用各种具有历史与政治含义的符号，从而揶揄历史与政治的神话。

如图5-19和图5-20所示为《大批判》系列，是作者王广义借鉴了西方的艺术语言，运用中国当时的文化背景进行创作。他并没有强调创作技法，而是简单地将工农兵海报与外国商标并置在一起，告诉人们文化交融、消费的大时代已经到来。

图5-19 《大批判》系列1/王广义

图5-20 《大批判》系列2/王广义

第二节 经典链接

一、包豪斯早期图形设计

包豪斯在现代设计中的成长不是一蹴而就的,而是经历了长期的探索与整合。包豪斯建立的宗旨便是发展设计教育。包豪斯历经了近14年的发展历程,其中受到德意志制造联盟、俄国构成主义、荷兰风格派的深刻影响。其中德意志制造联盟对包豪斯设计理念的形成产生了最为积极的影响,同时作为一个组织联盟,也为包豪斯培养出大量的有关设计和相关教育方面的优秀人才;俄构成主义以简洁的思维方式影响到包豪斯的设计特点,如强调设计的服务对象是人民大众,因此产品设计应以实用性为主;荷兰风格派使包豪斯的教学理念更加完善,其强调应把艺术的成分与设计相融合。代表人物瓦西里·康定斯基、约翰尼·伊顿、保罗·克利等。

出生于俄罗斯的瓦西里·康定斯基(Vassili kandinsky,1866—1944年)作为构成主义的代表人物,不仅是音乐家,更是画家、美术理论家、抽象绘画的先驱者,代表作有构成系列(如图5-21~图5-23所示)、《红黄蓝》(如图5-24所示)。康定斯基十分重视形式和色彩的关系,集中研究形式和色彩具体在设计项目上的运用,并在包豪斯设立了两个基础课程。

(1) 分析性绘画:通过点、线、面的构成方式来对经典绘画的方向、力度、情绪、运动等效果的作用进行分析,让学生了解抽象世界的构成。

(2) 对色彩与形体的理论研究:以人的色彩感受和形态认识为导向,启发学生把抽象的色与形和要解决的设计问题相结合,充分自由地表达自己的设计理念。在色彩研究方面,他提出在研究影响色彩的因素,如温度、纯度、明度等的同时,还要深入探究色彩对人心理的影响,进而开始进行设计活动,这样的设计不是为设计而设计,不是理想主义的设计,而是能够运用在生活中的设计。这与包豪斯的办学理念是不谋而合的,他对思想艺术同设计的结合产生了不可小觑的影响。

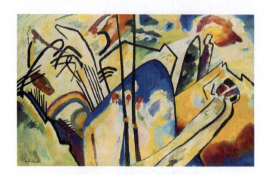
图5-21 《Composition IV》

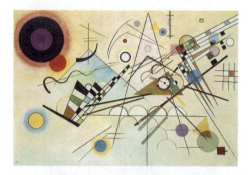
图5-22 《Composition VIII》

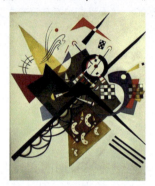
图5-23 《On White II》

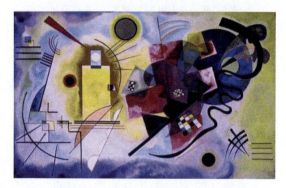
图5-24 《Yellow，Red，Blue》

二、民族风格的现代图形

现代图形的发展经历了一系列艺术与设计运动，在现代主义设计积极探寻设计发展的途径，并在平面设计上形成了简洁、概括、几何化特征的同时，仍有许多设计大师在积极探寻现代图形民族化的方式，将传统民俗在现代设计中演变传承，同时为现代设计注入传统文化的气息与活力，寻找多样性发展的可能性。

田中一光是日本平面设计大师，1930年出生于奈良，1950年毕业于日本京都美术学院，在国际平面设计领域享有盛誉，作为日本平面设计协会和国际平面设计协会的成员，对战后日本的现代平面设计的发展起到了举足轻重的作用，如图5-25所示为他的作品《产经观世能》系列能剧海报。他曾先后在纽约发明家协会、洛杉矶日美文化会馆、巴黎广告美术馆、墨西哥现代美术文化中心等地举办了个人设计展览。

田中一光在创作中格外注意视觉元素的表意功能，利用图形的多义性让人产生丰富的联想与想象。如图5-26所示，用简单的曲线组成了单纯而可爱的鱼，整个鱼身充满了张力又富于装饰性，童真与稚嫩让人产生无限的遐想。

田中一光宛如一位文化使者，将日本传统文化深深植根于自身的设计理念。如图5-27所示，具有明显的日本浮世绘版画"大首绘"的遗风，作者在向世界展示日本传统文化独特魅力的同时又将现代设计概念引入日本，振兴了日本设计行业，并逐渐形成新的审美形式。田中一光建立起自己的独特表现方式，最终形成了形式简洁、意

境清新的视觉语言，呈现出浓厚的东方艺术气息和鲜明的现代意识，让人耳目一新，是把日本平面设计带入世界的杰出的平面设计大师。

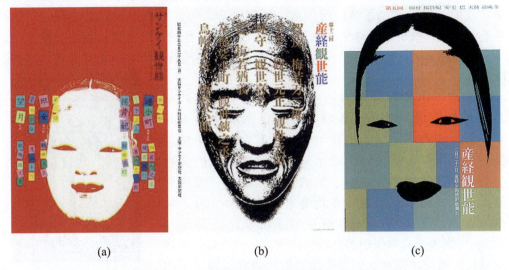

图5-25 《产经观世能》系列能剧海报/田中一光

图5-26 大阪水族馆招贴设计

图5-27 日本舞剧招贴系列/田中一光

第三节 哲学、观念艺术与图形设计

一、西方哲学与东方哲学

哲学中的各个思潮流派都以其独特的视角审视着人类的生存空间，它们异彩纷呈，给予人们生活的智慧。哲学看似深奥，却处处存在于我们生活周围，也对我们的设计产生了巨大的影响。

1. 西方哲学

认真审视现代西方哲学我们会发现，其具有独特的魅力与艺术价值。在图形设计中，我们绞尽脑汁地思考如何创意、如何设计、如何与众不同，其实我们还是在探寻不一样的、吸引人眼球的"美"。那么，"美"是什么？早在柏拉图时期就已经开始追求美的本质，而柏拉图没有找到答案，因为美没有标准，但却发现艺术是美的载体。

图形设计中的各种手段，并非凭空而来，它们同样具有哲学依据。例如"联想"，由英国唯物论者托马斯·霍布斯首先阐述，他认为联想就是在脑海中对过去某些观念进行连续性回想的结果，并且在联想的过程中，会从以往的生活表象中，凭借自己的感受、理解与经验，根据我们的目的进行多角度思维的创意分析，最终择取最为合适的视觉元素组合形成可视化图形。如图5-28为一则关于儿童保护的公益招贴设计，由儿童联想到正在成长的树苗，需要人们精心地呵护与培育，揭示了招贴的主题：鲁科瓦非营利机构致力于帮助城市弱视儿童。

图5-28 《特别的孩子》公益招贴设计/安德雷(Andre)

尼采也是西方哲学的代表人物之一，他一度反对神创论，反对非人性，反对所谓的理想主义，对西方道德进行批判。我们发现，可以从某一哲学家的思想出发，进行创作，将其思想作为灵感来源。如图5-29所示为反对歧视而创作，提倡一种人性与平等，是设计师重新回归道德层面进行思考的结果。

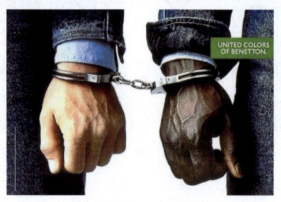

图5-29 反歧视广告设计

德国哲学家本雅明认为"进入现代后，艺术作品通过高科技手段大量复制，由此19世纪以前传统艺术必将没落，艺术在现代思潮中不仅被置于低于科学的位置，而且不断丧失过去那种神圣的光彩。"而图形设计恰恰是能够衔接技术与艺术的桥梁，图形设计通过艺术创作的思维及手段，可以用现代科技的传播方式散发美与艺术。

当然还有许多更为大家熟知的各种哲学热潮，"尼采热""萨特热""弗洛伊德热""海德格尔热""本雅明热""后现代热"等都对艺术设计产生了深远影响。

2. 东方哲学

哲学一词源于西方，被理解为"爱智慧"，经由日本翻译后传入中国，而中国哲学、日本哲学、印度哲学、伊斯兰哲学等都属于东方哲学的范畴。

中国哲学讲求天道、人道、古今、知行、名实，与伦理学密切相关，例如广为人知的"天人合一"在设计中充分发挥了其价值。如图5-30所示，建筑设计大师莱特的流水别墅最早将东方哲学"天人合一"的思想运用到现代建筑当中，强调建筑与自然和谐的关系，即是深受中国哲学文化的影响。

如图5-31所示为2008年北京残奥会会徽"天地人"，红色的太阳、蓝色的天空、绿色的大地，充分运用色彩表达环境的概念，设计的手法展示了人、自然、社会和谐发展的美好愿景，充分体现了中国传统哲学观念。

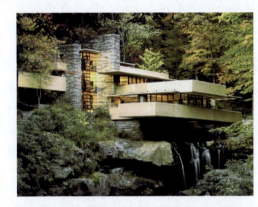

图5-30　流水别墅/弗兰克·莱特(Frank Wright)

图5-31　2008年北京残奥会会徽/刘波

日本的"禅道"思想是贯穿日本设计的核心，如图5-32所示，简洁的设计理念却不失东方韵味。充分运用点线面带来的律动感，体现了禅思想中的静中有动。如图5-33所示为黑川雅之先生的"共生"设计，也就是天人合一的思想，注重自然美在人文环境中的体现。

图5-32　书籍装帧/杉浦康平

图5-33　盘设计/黑川雅之

二、观念艺术

在20世纪60年代的美术思潮中，观念艺术显得尤为突出。与以往的艺术不同，观念艺术强调物质形态的艺术对观念的表达，注重信息的表现，丢掉传统的有关艺术实体性的创作，转向利用一些实物、照片或者语言等手段来表达艺术家的思想观念，将人们广为知晓的生活场面展示于大众，直击人们的心灵和精神。这就给图形设计带来一种很大的启示，图形设计的创作不是一件自我欣赏的艺术品，而是承载了信息的工具，目的就是为了让观者了解设计者所要传达的信息。

达达主义是观念艺术的思想源泉之一，杜尚则是观念艺术的先驱人物，他说：现成品可以是艺术品，相反，艺术品也可以成为日常用品。在缺乏原创性的艺术和设计中，他的观念让我们重新审视整个艺术史与艺术。恩斯特·卡西尔在《人论》中阐述了这样的思想："艺术不是一种模仿，而是对现实的一种发现""艺术是一种确实的真正的发现"。

观念艺术常采用挪用、篡改置换、转化再造的表现方法，它们具有一个共同的特点，就是具有象征与比喻的功能。如图5-34所示，作者将一把实物椅子与一张照有桌子的照片错落而放，在视觉呈现效果上，实物与照片中的实物同等大小，并将椅子在词典中的定义打印于右上角。作品呈现出观念艺术希望传达的宗旨：艺术可由实物向观念发展，作品想要传达的是艺术应是在人脑中形成的椅子的概念，而非作为事物的椅子的形象，形式远不及概念那般深刻与真实。

图5-34 《一把和三把椅子》/约瑟夫·科苏斯(Joseph Kosuth)

在设计的过程当中，缺乏独创性往往是因为未能关注日常生活周围的现象，即使是在工业高度发展、网络遍布世界、文化多元化的当代，设计创作也要审视生活，注重观念的表达。

第四节　中国传统民俗图案与图形设计

一、民俗图案的概念以及发展

在人类刚开始学会制造工具时，只把其看作是实用性的物品，没有图案这一说法。慢慢地，人类有了审美与精神需求，开始在工具、祭祀器皿如盆、罐等上绘制图案，如图5-35、图5-36所示，以满足精神与审美需求。纹样图案也渐渐开始丰富发展，出现了几何纹、植物纹、花鸟纹、走兽纹等各种纹饰图案。我们可以看出，民俗图案其实是作为一种装饰性的纹样而存在的，它是根据不同时代背景的民间及历朝历代皇室的喜好不断发展、演变、丰富的。

图5-35　人面鱼纹盆(新石器时代作为儿童使用一种葬具)

图5-36　舞蹈纹彩陶盆(盛水的器皿)

较早被发明的几何纹是典型的点线面结合的产物，具有一定的审美价值，一般属于抽象几何图形，是早期艺术的代表，不仅存在于原始时期的彩陶中，在商周以后的青铜器上，也经常以配角的形式出现。到春秋战国时期，它被用作主纹饰，其中包括直条纹、横条纹、云雷纹、连珠纹等。秦汉时期的几何纹以四平八稳突出中心的结构流行于世，宋代以后出现了现在也常使用的万字纹、如意、仙纹、瑞花等纹样。大多数纹样都是搭配组合出现在各种器物上，如图5-37的装饰为云雷纹；图5-38的中间部分为云雷纹，上下两部分为连珠纹。

图5-37　云雷纹/商代

图5-38　连珠纹和云雷纹

植物纹在新石器时代就已经产生了，多以叶纹的形态出现。到了魏晋南北朝时期，植物纹被丰富化。随着佛教传入中国，忍冬纹(又称卷草纹，如图5-39所示)、宝相花纹(如图5-40所示)等成为装饰的新风尚，受到大家的喜爱。除此之外，植物纹还有莲瓣纹、牡丹纹、扁菊花纹、冰梅纹等。

图5-39　忍冬纹/魏晋时期　　　　　图5-40　宝相花纹(由花心、花瓣和花叶构成)/唐

花鸟纹从新石器时代开始到清代的漫长六千年岁月里表达着人们的心愿，是吉祥美好的象征，不仅出现在陶瓷器皿等日用、工艺品中，更出现在服饰、建筑当中。新石器时代的花鸟纹以简单的鸟、鱼等动物与几何纹组成，略显稚气和古朴。春秋战国时期百家争鸣，装饰纹样中出现了写实性的花鸟形态。魏晋南北朝，由于植物纹的发展，花鸟纹经常与植物纹结合出现。清代的花鸟装饰愈加精细秀气，颜色艳丽，构成烦琐精美却稍显俗气，如图5-41～图5-44所示。

图5-41　鸳鸯花卉镜/唐　　　　　　图5-42　亚字形花卉镜/宋代

图5-43　青花花鸟纹大盘/清中期　　图5-44　古代暖手炉中的花鸟纹

渊源久远的走兽纹自古以来就不像其他纹样一般，它们有的狰狞，有的粗犷，有

的夸张，但却是所有纹样中最注重结构形式与律动感的，它是原始社会人们心中驱邪避害的保护神，拥有力量，带有神秘的寓意，例如凤是封建王朝高贵女性的代表，龙则是最高权力的象征等，如图5-45和图5-46所示。

图5-45　绿釉印花走兽纹博山炉/西汉

图5-46　青花瓷/清

二、民俗图案类型

如今，生活中处处有设计、时时有设计，我们被自己"设计着"，不免会出现千篇一律、毫无新意的设计。民俗图案是人类艺术创作的结晶，经过了几千年的发展，无论是在形式还是在寓意上都有值得我们借鉴的地方。继承不等于复制，就现代设计和装饰而言，是将传统中具有美感和精神文化内涵的元素经过设计以符合现代的审美需求，这样不仅可使我们优秀的传统文化得以保留，也为我们现代设计开辟了新的方法与道路，增添了魅力。

1. 年画

五代北宋时期，年画产生，并逐渐成为较为正式的民间画种，用于驱鬼、避邪，如：新春趋吉避凶的活动故名年画，旧称"纸画""纸片""画张"等。作为年节装饰绘画，在寓意上，年画多表现吉祥喜庆之意；在形式上则表现出活泼热烈，红火热闹，单纯明快的特点；在用色上常使用鲜艳明亮的色彩，多用单色平涂；在内容上注重从生活中提取题材，包括了风俗生活、新闻轶事、传统戏曲小说、民间故事等，其创作与群众生活密切相关，地区特色十分显著，如图5-47、图5-48所示。

图5-47　麒麟送子年画

图5-48　天津杨柳青年画

年画不仅仅存在于中国，它同样在日本、越南、朝鲜等东亚国家得到了发展。日本年画有水墨画和浮世绘等形式，水墨画常见岁寒三友，浮世绘的题材大多为日本神祇和七福神，如图5-49所示。朝鲜年画又称岁画，多以龙、虎、鹿、喜鹊等吉祥动物为主题，有黑白及彩色年画样式，如图5-50所示。越南年画大多绘制在木板上，以儿童、风俗生活为题材，如图5-51所示。

图5-49　日本七福神浮世绘年画

图5-50　鹊虎图是朝鲜岁画常见的题材

图5-51　越南年画

当前，中国年画在现代广告设计中应用越来越广泛，积极研究与大胆尝试将年画这一中国元素运用到现代广告中是广告设计创新的一种方式。

如图5-52所示为一则招贴设计，利用传统文化中的图形，产生一种不一样的视觉效果，作者吸取了年画中的图形元素，让它们成为十分潮流的设计。

如图5-53所示，年画中富余、富贵的美好象征应用于代金券的表面，表现了一种富足的景象。

图5-52　招贴设计/钱骞

图5-53　代金券设计

如图5-54所示，邮票本就是人们所喜爱收藏之物，加上年画的传统元素，更增添了收藏价值。

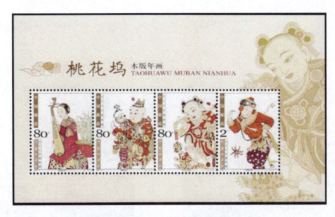

图5-54　邮票设计(图片来源于网络)

如图5-55所示是一则酱油的广告，年画充满了神秘的中国色彩，广告用年画表达了美满幸福年味的主题，很好地吸引了喜欢中国文化的人们的眼球。

如图5-56所示，结合传统元素年画和线描的方式，让红色的门神手拿黄色的产品竹筷，突出广告设计主题——做中国好竹筷。

图5-55　酱油广告设计(图片来源于网络)　　　　图5-56　枫牌中华竹筷/庞闻捷

如图5-57所示，是中国移动系列广告，运用年画的形式，以朴素而直白的艺术语言，传递出"福禄寿喜财，好运一起来"的主题寓意，代表了一种幸福观，体现了一种吉祥的生活文化。

如图5-58所示，互联网广告用年画的形式表现出充满传统气息的中国设计，用两个充满活力、游戏着的孩童表达出互联网蓬勃发展、欣欣向荣的势头。

如图5-59所示是获得台湾时报广告奖的麦斯威尔咖啡广告《门神篇》，用年画中常用的"门神"形象传达这则广告的广告语——"今年春节，别忘了老朋友。"

如图5-60所示，该包装设计不仅将年画的视觉形象置于平面中，还强调年画夸张色彩的艺术特色，年画与现代包装设计的有机结合，获得了形神兼备的艺术效果。

 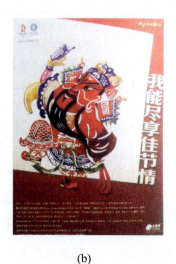

(a) (b)

图5-57　中国移动系类广告/北京奥美

图5-58　互联网广告设计(图片来源于网络)　　　图5-59　麦斯威尔咖啡广告设计(台湾时报广告奖)

图5-60　产品包装设计——宝庆大曲/张一明

如图5-61所示的入场券采取系列设计的形式，将每一个年画元素作为一类入场券的设计，并提取该元素中的一种主题色进行强化表现，充满传统文化的韵味。

如图5-62所示，运用年画特色的描绘手法，将传统图形卡通化，设计出贴合儿童审美趣味的图书封面。

图5-61　入场券设计(图片来源于网络)

图5-62　《顽皮娃娃》封面卡通形象/周琮凯

2. 剪纸

剪纸是民间艺术常见的一种形式，是在纸上用剪刀或者刻刀进行剪、刻花纹的艺术。在剪纸中，意象是最常用的思维方式。对剪纸而言，意象的选择基于民众普遍认同的文化形象和情感体验，是中国最普及的民间传统装饰艺术之一。民间剪纸的意象思维来源于对生活的真情流露，率真表达，遵从于自然，即为生命的本能冲动，亦是直觉感受的直接表达，是不同于纯艺术创作的形象思维。对于剪纸艺术来说，最重要的并不是剪纸的技艺，而是对民间文化的感受与体验，所以剪纸并不单纯地表现本身的造型，而是"象"与"意"的结合，例如龙、凤、麒麟没有所谓的像与不像，作品的表现本身就是一种内心的表现，无拘无束，如图5-63和图5-64所示。

图5-63　陕北神木县李珍珍剪纸

图5-64　鱼/陕北刘兰英剪纸

在现在的很多少数民族地区，仍然保存着大量具有传统图案形式的生活用品，如图5-65和图5-66所示。

图5-65　哈萨克族毡房门帘贴绣图案实景

图5-66　哈萨克族花毡补绣图案

这一古老而富有传统文化气息的民间剪纸艺术以其质朴、纯真、原始的特征打动着人们,被人们广泛运用在现代设计当中。

如图5-67所示,作者利用传统剪纸的形式,专门为奥巴马访华设计了创意剪纸设计招贴,敦促奥巴马积极参与改变全球气候。

如图5-68所示是一则公益广告。该则广告利用剪纸的手法进行创意,将剪纸异质同构为即将灭绝的动物,呼吁人们保护动物。

图5-67　创意剪纸/鲁明江

图5-68　公益广告设计(图片来源于网络)

如图5-69所示是一则方便面的招贴设计。该设计十分细腻,用剪纸的形式来表现做饭时的繁杂画面,表达方便面的方便快捷,十分吸引人眼球。

如图5-70所示,日历中采用剪纸的方式,塑造出一个个寿桃的形象,同时将摩托车嵌入其中,直接明了地传达出比亚乔摩托车的广告销售目的。

如图5-71所示是丽江花园房产开业广告。该广告利用民间剪纸形式来表现,体现了房产特点,因为中国剪纸主要用于房屋的装饰,如窗花、床头、房梁等,以起到美化居住环境、喜庆吉利的作用。

如图5-72所示,用传统的剪纸方式体现苏州传统的民俗风情,更加深化了深厚浓郁的传统气息,遗韵风情从海报中扑面而来。

如图5-73所示,这则广告用不一样色彩、精致的剪纸表现出其裁剪工具:剪刀,十分锋利,同时也很好地表现广告的主旨。

第五章 图形创意的实验性教学

图5-69 方便面广告海报设计(图片来源于网络)

图5-70 比亚乔摩托车1999年企业形象挂历

图5-71 丽江房地产开业广告设计

图5-72 印象海报类-苏州-遗韵/吴磊

图5-73 锋利如剪海报设计(图片来源于网络)

3. 皮影

皮影是在中国民间广为流传的民俗艺术,具有十分悠久的历史与深厚的文化内涵,与宗教、戏曲、民俗等有着密切关系。如今,皮影遍布全国各地,由于地域的不同又形成了不同特色的派别,多以民间神话故事为题材,每一件皮影作品在人物的形象、袍服冠履的图案装饰以及器具摆设上的花纹组织都是一幅完整而秀丽的构图,如图5-74和图5-75所示。

图5-74　陕西象车

图5-75　骑马人物

作为民间二维艺术的皮影,深受民众喜爱,现代平面设计常汲取皮影中的纹样图案、色彩样式等传统元素进行创意设计。

如图5-76所示为纪念天津建卫600周年主题招贴,用传统皮影设计出茶碗与影楼的造型,表达了"喝津水、品津味、听津事"的寓意。

如图5-77所示为"非典"主题类海报,每一则海报都运用皮影的形式进行创意表达,利用传统皮影中的经典人物形象,表达保护人类、抵抗灾难的愿景。

图5-76　纪念天津建卫600周年招贴设计/王丽莎

如图5-78所示是中国人寿保险的创意广告设计,平安如意是千百年来中国人对长远一生的祈愿,该广告将人们心目中的两位传统的保护神,利用皮影的方式展现出来,表达出人寿保险保平安的主旨。

如图5-79所示是一幅月饼包装设计,是传统皮影在现代设计中的创新表达,用以唤醒人们沉睡的中秋记忆,看皮影,吃月饼。

如图5-80所示,皮影作为中国非物质文化遗产,值得我们去弘扬传承,此则公益广告将皮影置于我们的手中,直接地表现出保护非遗的意图。

如图5-81所示,将表演皮影的棍棒与手提绳置换,是运用皮影形式的手提袋设计,富有深意且有创意。

第五章 图形创意的实验性教学

图5-77 "非典"主题系类海报/冯小娟

图5-78 主题招贴设计——平安如意/余雷,杨帆

图5-79 "送月迎秋"云腿礼饼/尹绘泽

图5-80 公益广告设计——保护非遗

图5-81 产品设计(图片来源于网络)

如图5-82所示为艳遇中国系列,皮影作为中国传统文化的代表,与西方历史及经典人物结合,东西方文化碰撞出新的创意。

图形创意

(a)　　　　　　　　　　(b)

图5-92　艳遇中国系列——海报设计/学院奖获奖作品

第五节　经典链接

随着"民族的就是世界的"这一口号的提出，世界各地都掀起学习中国文化的热潮。在这一热潮中，有许多中国设计大师先行者，如陈幼坚、吕胜中、靳埭强等，他们将传统的设计、造物思想等与现代设计有机地结合起来，为我们的设计提供了优秀的借鉴。

一、陈幼坚

陈幼坚出生于1950年，是香港著名的平面、室内设计师，是少数国际上享有盛名的华人设计师之一，1980年成立了陈幼坚设计公司。他十分喜爱和看重中国传统文化，如图5-83至图5-85所示的产品、包装设计都融入了中国传统的剪纸元素，既时尚又不失古韵，可谓现代设计的经典。如图5-86所示，设计师采用同构的创意思维将传统的吉祥图案四喜娃娃融入现代设计当中，充满喜庆祥和之气。如图5-87所示，是为Seibu 西武百货设计的LOGO，将传统图形双鱼演变为西武百货公司英文首字母S，象征着公司持久的生命力。他善于将东西文化融合，如图5-88所示，糅合西方美学和东方文化，红色是中国常用的吉祥色彩，强调出中国精神，八个"木"字围在一起，象征中国传统的四合院建筑，表现出强大坚固的组织结构和团结协作的品牌精神。如图5-89所示，道家认为阴、阳是构成宇宙的两个元素，该则招贴用印泥、书法、阴阳等元素传达出"无形之相，无形之音"的韵律。他对中国文化遗产的执着与热爱没有使其设计变成一种守旧主义、故步自封的产物，而是将传统的韵味融入现代设计当中。如图5-90所示，被评为1996年世界最优秀的海报设计招贴，用中国书法体"一"和阿拉伯数字"1"结合起来形成汉字"十"，设计新颖独特。如图5-91所示，设计主题形

象来源于观音像中手的形态,与英文字母相结合,显示出优雅、崇高的美学品位。

图5-83　餐具设计

图5-84　茶叶包装设计1

图5-85　茶叶包装设计2

图5-86　四喜宝贝

图5-87　西武百货公司LOGO设计

图5-88　大木标志设计

图5-89　海报设计/1997

图5-90　海报设计/1995

陈幼坚在国际上也因"东西合璧"的理念、新颖的创作手法及经典的作品而享有盛誉,特别值得大家欣赏与学习。他曾两次在日本东京举办"东方汇合西方"和"东情西韵"展览,作品甚至被收藏至博物馆。

图5-91　Mrchan陈先生休闲养生品牌企业形象设计

二、吕胜中

吕胜中生于1952年,现为中央美术学院副教授,中国美术家协会会员,曾经深入陕北学习民间手工艺,对中国传统手工艺尤其是年画与剪纸有自己深入的研究,他认为传统剪纸可以应用在大型作品和装置作品中。对于传统的剪纸来说,大多是装饰和象征的作用,而对吕胜中而言,随着刻刀或剪刀切开纸张,正负形状间的关系便逐渐显现出来。剪纸有其自身更具价值的意义,如图5-92和图5-93所示是将剪纸元素应用于平面设计中,在中国自己的节日中用本土特色的传统文化剪纸为祖国庆生,洋溢着红色的喜悦之感。如图5-94~图5-97所示,是吕胜中设计的小红人及由小红人引发的一系列展览"灵魂不肯离去",创作灵感来源于中国红色喜庆的年画艺术,又结合了剪纸的创作手法,创作出富有寓意的艺术作品。

图5-92　百度国庆浏览器设计1

图5-93　百度国庆浏览器设计2

图5-94　"招魂堂"展览

图5-95　"招魂堂"展览2

图5-96　"招魂堂"展览3

图5-97　"招魂堂"展览4

如图5-98所示为吕胜中1999年的设计作品《和合诗》剪纸局部图,由他的招牌性标志"小红人"有序地组合而成,设计精致繁密,彰显出手工的娴熟。

如图5-99所示,为迷宫人面系列,用剪纸的方式,裁剪出汉字、人脸,排列组合,同时带有版画的艺术气息。

同样为剪纸,如图5-100与图5-101所示,采用了不同的展示方式,一个为大型的墙面展示,一个偏向个人欣赏的书本方式,都展现了传统剪纸艺术的魅力与吸引力。

图5-98 《和合诗》局部

图5-99 迷宫人面系列

图5-100 人墙

图5-101 人文书

三、靳埭强

靳埭强，驰名中外的香港著名平面设计师，出生于1942年，1957年定居香港，1967年开始从事设计工作，屡获奖项，久负盛名；1967年创办设计公司，作品受到设计界的高度赞誉，是被平面设计界誉为大师级的人物。曾斩获数百项奖项，其中包括数十项纽约创作历年展优异奖。

他认为"漂亮的设计并不一定是好的设计，最好的设计是那些适合企业、适合产品的设计"，他的代表作品中国银行标志，至今仍然被视为典范。靳埭强主张将中国传统文化的精髓渗透到当代西方的设计理念中，他认为设计不是简单的加减法，只有深刻领悟中国传统文化，才能够在设计中进行创意的表达。如图5-102～图5-106所示，其设计作品深受中国水墨及书法的影响，水墨在纸上呈现出黑白二色，实中有虚，充满意蕴又富有现代气息。如图5-107所示，"人人重庆"标志代表了"双重喜庆，以人为本，携手并进"的寓意。如图5-108所示，单纯的黑白两色，静中寓动，契合图中的"圆分尺断"，寓意着击破规则、勇于创新的思维。如图5-109所示，应用了中国的传统毛笔的笔触，巧妙地展现了沟通交流的主题。如图5-110所示是靳埭强为澳门回归祖国而设计的招贴海报，同样运用毛笔有虚有实的笔触，漩涡式的形状寓意着澳门的回归。如图5-111所示，风格各异的四个画面组合在一起，用行云流水般的水墨表现出"坐""睡""吃""行"人的各种自在行为，富有童趣。如图5-112所示，让传统形象的代表古籍和现代科技的象征光碟相结合，显示出不断进步的现代科技促使资讯迅

速发展的趋势。

图5-102　汉字系列之"山"海报设计

图5-103　汉字系列之"云"海报设计

图5-104　汉字系列之"水"海报设计

图5-105　为北京奥运设计1

图5-106　为北京奥运设计2

图5-107　"人人重庆"标志

图形创意

图5-108　《勇破陈规》

图5-109　《沟通》

图5-110　《九九归一》

图5-111　《自在》

图5-112　《世界33人双海报邀请展》海报

作业名称：传统元素在现代平面设计中的应用。

训练目的：加强学生对传统文化、民俗案例的理解，灵活运用图形创意的设计手法进行创作。

作业要求：

(1) 新图形要富有创意，给予观者新的视觉感受。

(2) 传统民俗案例要巧妙与设计结合，形象要整体而统一。

参考学生作业：如图5-113~图5-117所示。

图5-113 《一起玩平遥》/毛玲/
指导老师：韩佩妘

图5-114 《一起玩平遥》/胡世宾/
指导老师：韩佩妘

(a)

(b)

图5-115 《一起玩平遥》/杜雨柔/指导老师：韩佩妘

(a) (b)

图5-116　《装得下世界都是你的》熊悦伶/指导老师：韩佩妘

(a) (b)

图5-117　《传承》周怡/指导老师：韩佩妘

参 考 资 料

[1] 林家阳. 图形创意[M]. 2版. 北京：高等教育出版社，2015

[2] 原守俭. 中国设计年鉴[M]. 哈尔滨：黑龙江出版社，1997.

[3] 张先慧. 国际设计年鉴[M]. 大连：大连理工出版社，2009.

[4] 肖勇. 2006国际视觉设计·招贴设计[M]. 北京：中国青年出版社，2006.

[5] 甄明舒. 美国当代著名设计师招贴作品集[M]. 石家庄：河北美术出版社，2000.

[6] [日]福田繁雄. 设计创想图形意味[M]. 成都：四川美术学院出版社，2005.

[7] 雅克·德比奇(波). 西方艺术史[M]. 海口：海南出版社，2014.

[8] [美]福斯特. 21世纪大师级招贴设计[M]. 上海：上海美术出版社，2007.

[9] 国际设计大师丛书编辑部. 金特·凯泽[M]. 石家庄：河北美术出版社，2003.

[10] 国际设计大师丛书编辑部. 冈特·兰堡[M]. 石家庄：河北美术出版社，2003.

[11] 紫图大师图典丛书编辑部. 埃舍尔大师图典[M]. 西安：陕西师范大学出版社，2003.

后　　记

　　在知识更新迅猛的今天，对教育而言，更是一个时刻变化的过程。这本教材是作者多年教学经验和教育理念相结合的总结和尝试，感谢2013级、2015级视觉传达班的同学热情积极地参与图形创意设计课程，在每一阶段的学习过程中都创作出了大量的优秀作品为本书增添内容与色彩。

　　创造力是推动设计师不断进步的重要动力，设计往往是设计师应用个人的文化素养，借助图形语言或形象材料创意的组织，运用创意思维的方式直接服务于社会，从而产生社会效益与经济效益。图形的创造是人类文明创造的重要组成部分，现代图形创意更是肩负着视觉传达设计的重任，广泛地被应用于广告设计、包装设计、书籍装帧设计、标志设计等方面，所以设计者应当熟悉和探索有关图形的各种创意思维与组织方式。

　　最后，希望本书的出版能够带给广大爱好图形设计的学生、平面设计者及图形创意工作者些许知识或思维上的启发与帮助，并热忱地期待大家对本书提出宝贵建议。